风景写生教程

丑铁刚　曾　丹　编著

清华大学出版社
北京

内容简介

本书是视觉艺术类专业学生风景写生的入门教材,书中将不同的绘画材料、技法与不同的专业特色结合在一起,重视写生创作实践。全书内容共分为7章,包括风景写生的意义、职业院校风景写生的特点、风景写生的种类和要求、风景写生的构图与布局、色彩风景写生和硬笔风景速写的不同特点以及风景写生的步骤示范,并根据艺术类不同专业的职业需求,分别阐述了其特点并进行了步骤演示,最后集中展示了部分优秀学生的作品。本书内容简洁易懂,步骤清晰,不仅能帮助读者理解风景写生的原理,还能教会读者风景写生的各种创作技巧,是一本内容涵盖较全面的入门教材。

本书可作为高等职业院校视觉艺术类专业的风景写生教材,也适合美术培训机构和绘画初学者使用。

图书在版编目(CIP)数据

风景写生教程 / 丑铁刚,曾丹编著. —北京:清华大学出版社,2022.1
ISBN 978-7-302-59295-2

Ⅰ. ①风… Ⅱ. ①丑… ②曾… Ⅲ. ①风景画—写生画—绘画技法—高等职业教育—教材
Ⅳ. ① J214

中国版本图书馆 CIP 数据核字(2021)第 200847 号

责任编辑: 贾小红
封面设计: 飞鸟互娱
版式设计: 文森时代
责任校对: 马军令
责任印制: 曹婉颖

出版发行: 清华大学出版社
 网 址: http://www.tup.com.cn,http://www.wqbook.com
 地 址: 北京清华大学学研大厦 A 座 **邮 编:** 100084
 社 总 机: 010-62770175 **邮 购:** 010-62786544
 投稿与读者服务: 010-62776969,c-service@tup.tsinghua.edu.cn
 质量反馈: 010-62772015,zhiliang@tup.tsinghua.edu.cn
印 装 者: 北京博海升彩色印刷有限公司
经 销: 全国新华书店
开 本: 185mm×260mm **印 张:** 9.75 **字 数:** 216 千字
版 次: 2022 年 1 月第 1 版 **印 次:** 2022 年 1 月第 1 次印刷
定 价: 69.00 元

产品编号:093292-01

编写委员会

丑铁刚　湖南大众传媒职业技术学院　美术基础教师

曾　丹　湖南大众传媒职业技术学院　美术基础教师

张　璐　湖南大众传媒职业技术学院　动画专业教师

段湘华　湖南大众传媒职业技术学院　美术基础教师

程三娃　湖南大众传媒职业技术学院　美术基础教师

尹建辉　湖南大众传媒职业技术学院　美术基础教师

马晓卉　湖南大众传媒职业技术学院　美术基础教师

何　焱　湖南大众传媒职业技术学院　室内设计专业教师

前言

　　"风景写生"是艺术类专业的一门必修课程，它可以让我们发现美、去关注自然环境和人文环境，陶冶我们的情操，提升我们的情感，也是提高审美素养的有效实践方法。

　　在职业院校的艺术教学中，由于专业的特殊性，针对某些岗位的职业要求，"风景写生"课程也会有一些相应的侧重训练，比如环境艺术类专业强调场景的空间透视，动漫类专业则注重画面和故事情节的表达，而艺术设计类专业则鼓励视觉符号元素的收集整理。虽然训练方法有差别，但最基本的艺术规律还是一样的，面对纷繁复杂的自然景观和人文景观，如何利用我们手中的工具，根据自身情感需求去表达，是初学者必须解决的重要课题。

　　本书遵循造型艺术的基本规律，以提高学习者的艺术素养与实践能力为目的，以基础理论知识和具体实践为主线，通过大量优秀作品，详细介绍写生的概念及内容、观察分析方法和绘画步骤。本书的内容安排由浅入深，根据不同的专业特色分类演示，使读者在学习中开拓视野，陶冶情操，增强绘画基本功，提高艺术素养。本书适合写生初学者和艺术类专业的学生使用，是美术培训机构及高等职业院校相关课程的适用教材。

　　由于作者水平有限，本书难免存在不足之处，需要在实践中不断改进和完善，望广大读者指正。

作　者
2022 年 1 月

目 录

风景写生概述

1.1　风景写生的意义及作用

　　风景写生是视觉艺术类专业的必修基础课，是学生接近自然，感悟文化，提高精神与审美素养的有效实践方法，能使学生创新思考，增长见识，拓宽视野。艺术创作离不开生活，离不开传承，因此学生必须贴近生活，感受自然，结合实践并进行专业训练。风景写生有色彩写生、风景速写、构图练习等不同训练方式。色彩写生课也不是单纯的速写课，它还是学生收集创作素材的重要手段，也是学生获得创作灵感、提升艺术实践能力的重要方式。

1.2　职业院校风景写生的特点

　　在职业院校的写生实践中，通过与其相关专业特点相结合，把风景写生和室内专业的教学对接起来，让学生在大自然中对校内所学的知识重新领悟，深化对形体、色彩语言的认识，进一步培养学生的观察能力、造型能力与创造力，促进理论与实践结合，使风景写生成为课堂教学的坚实基础和有效延伸。同时，培养学生的集体意识与实践能力，为其日后在专业领域的发展打下坚实的基础。如图 1-1 所示为一幅风景写生范例。

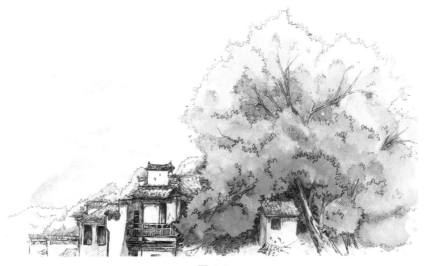

图 1-1

风景写生基础知识

2.1 风景写生的特点及种类

一幅好的风景写生应是形式、氛围、情感、意境的完美体现，如图 2-1 所示。

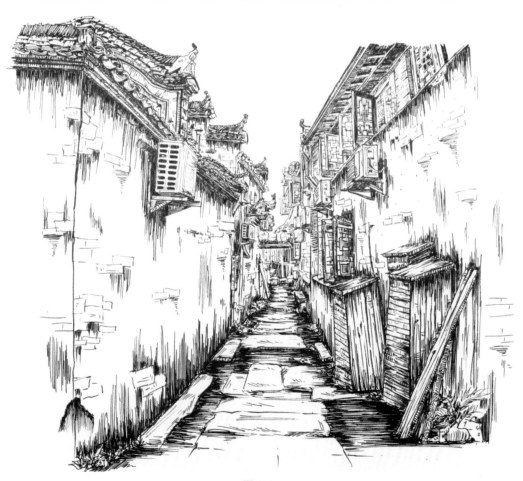

图 2-1

形式是指画面的构成形态、结构组成、色彩关系等元素。氛围是指一幅画应有明确的时空、地域文化特征，并由此而产生一种内在的气韵和精神。情感是指作者内在的情绪与思维在画面上的体现。意境是风景画中高层次的审美追求，是指风景画所特有的引发人驰骋想象、神游其间的意象境界，这正是风景写生的艺术魅力所在。

1. 风景写生的特色

（1）视野开阔。从室内走出去，极目望去，可以看到一望无际的自然景观和丰富多彩的人文景观。

（2）内容繁杂。室内静物是很单纯的，而人类赖以生存的自然环境却包罗万象，应有尽有。

（3）光色多变。室内光线可以由人控制调节，而大自然阴晴雨雪的光色变化无穷无尽，不以人的意志为转移。

2. 风景写生的种类

根据使用的工具材料和表现方法的不同，风景写生大致可分为以下四种类型。

（1）油画。油画是用快干性的植物油（亚麻仁油、罂粟油、核桃油等）调和颜料，在画布（亚麻布）、纸板或木板上进行绘画制作的一个画种。在作画时使用的稀释剂为挥发性强的松节油和干性的亚麻仁油等。画面所附着的颜料有较强的硬度，当画面干燥后，可长期保持光泽，凭借颜料的遮盖力和透明性，能较充分地表现描绘对象，色彩丰富，立体质感强。

（2）国画。又称中国画，主要指的是画在绢、宣纸、帛上并加以装裱的卷轴画。国画是中国的传统绘画形式，是用毛笔蘸水、墨、彩作画于绢或纸上，使用的工具和材料有毛笔、墨、国画颜料、宣纸、绢等。

（3）水彩画。水彩画是用水调和透明颜料作画的一种绘画方法，水彩颜料和纸张携带方便，也可作为速写素材使用。与其他绘画形式比起来，水彩画相当注重表现技法，其画法通常分为"干画法"和"湿画法"两种。颜料的透明性使水彩画产生了一种明澈的表面效果，而水的流动性会生成淋漓酣畅、自然洒脱的意趣。

（4）硬笔画。硬笔画是现代新兴的一个绘画种类，绘画工具包括铅笔、钢笔、水性笔、马克笔等。硬笔画的范围很广，可以画动物、植物，也可以画房屋建筑，其构图简单明了，形象虚实结合。深受硬笔画爱好者的喜爱。

2.2　风景写生的目的和要求

风景写生有抒情性，它应当是创作者的审美情趣、艺术素养以及思想的抒情，而不只是自然景色的描摹。自然景观及人文景观具有广阔的空间距离、复杂的形象以及变幻莫测的色光交融。在风景写生练习中，要求解决的问题是画面构成、空间结构、色彩层次的组织，在比较短的时间里要迅速把握写生对象的基本形态和色调，以及作者的审美意趣和人

文内涵。如图 2-2 所示为风景写生范例。

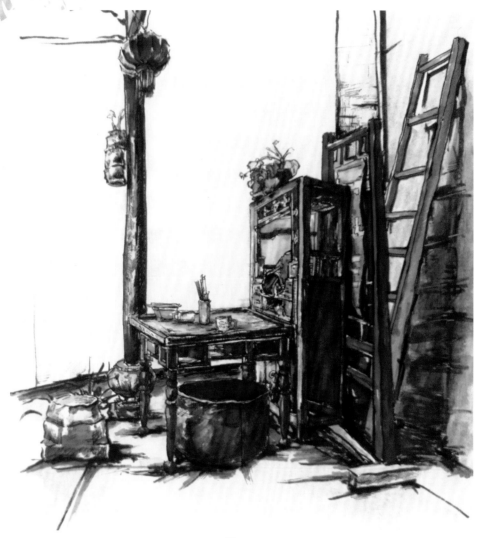

图 2-2

2.3　风景写生的构图与布局

在风景画的写生中，首先是选取主要描绘对象。色彩是构图取景中十分重要的因素，所以取景时要注意色彩的亮、灰、暗层次的把握。画面有了主体和陪衬，才能主次分明。有远、中、近层次的布局，才能显出空间的深度。有亮、灰、暗层次的对比，效果才会强烈。重点刻画主景，概括表现陪衬景物，才有虚实变化。而重点刻画的主景，正是画面的趣味中心，如图 2-3 所示。

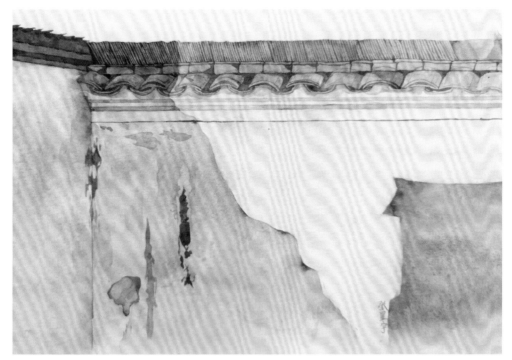

图 2-3

1. 取景与构图

风景画的取景和构图是风景写生中非常重要的一步，包括以下两部分内容。

（1）趣味中心。创作一幅风景写生作品，大都是三段式（远、中、近）构图形式，一般把主体放在中段。现代风景画构图逐渐打破了这种陈规，常常使主体或左或右、或上或下移动，通过黑白或色彩上的呼应而形成新的平衡，这种构图形式也有一种特殊的艺术魅力。有些画面的趣味中心并不在主体景物中，而是通过主体景物或其他景物而引向画面中心点，达到"此处无声胜有声"的境界。

在取景时，作者的视点高低对构图很重要。中国画取景有"绕树一周从各种不同的角度选取最得势的姿态"的说法，这一点同样适用于西洋画的构图要求。同一个建筑群或一片山峦，从上面俯瞰，或从下面仰视，会有完全不同的感觉。为方便起见，可用卡纸做一个取景框。

（2）空间层次。风景写生作品的魅力，必然也反映在微妙的层次变化上。客观上讲，这种层次感是比较杂乱的，但取景和组织画面时，可选择层次比较清晰的景物，或者说有意识地加以概括处理，使之有条不紊，有秩序感。一般不应少于远、中、近三个层次，而表现的重点则放在中景的位置。如果机械地从透视的角度看，近景应当是清楚、具体、对比强烈的。但从艺术效果看，近景则应画得概括，不宜过分细致，否则就会造成画面不稳定，有下垂的感觉。

2. 黑白灰布局

风景写生作品中空间层次的表现，也体现在黑、白、灰的布局上。

（1）面对一组景物，首先要把其概括成几个大的体块，根据对象的实际情况确定黑、白、灰的关系。

（2）在写生过程中，不仅要善于抓住总的色调，还要处理好整个画面的冷暖对比，把黑、白、灰三个层次概括处理在统一基调下的冷、暖两大色调中。

2.4　色彩风景写生的特点

色彩风景写生主要利用颜色来表现对象的色彩关系和形体结构。画面色彩关系是创作的重中之重，主要指物体、环境、光源之间相互对立、相互依存、相互联系和渗透的关系。在把握好色彩关系的同时，也要通过颜色表现出对象的形体结构、质感、意境等。色彩写生形式多样，风格各异，具有非常强大的艺术表现力，是体现创作者个人情感、思想、内涵、情怀、意境的重要绘画形式。如图2-4所示为色彩风景写生范例。

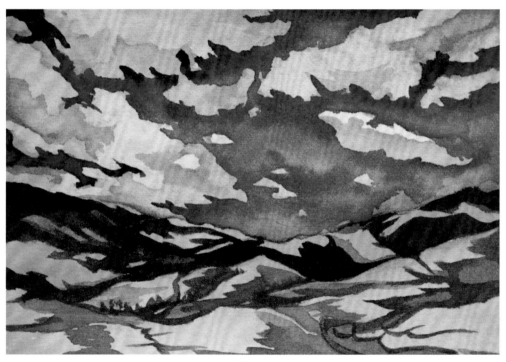

图 2-4

2.5　硬笔风景速写的特点

硬笔风景速写是在较短时间内，运用钢笔、铅笔等工具迅速将对象描绘下来的一种单

色调的绘画形式，它具有收集绘画素材、训练造型能力两方面的功能。硬笔风景速写最能表现出绘画者敏锐的观察能力和对物质世界的新鲜感受，画面生动感人，以线条形式来描绘物体的形体结构、空间层次、虚实关系等。作者在进行硬笔风景速写时，会不知不觉地将自己的艺术个性通过线条的运用而展现出来。除此以外，硬笔风景速写还具有强大的艺术表现功能，它可以体现出创作者丰富的精神内涵和审美素养。如图 2-5 所示为硬笔风景速写范例。

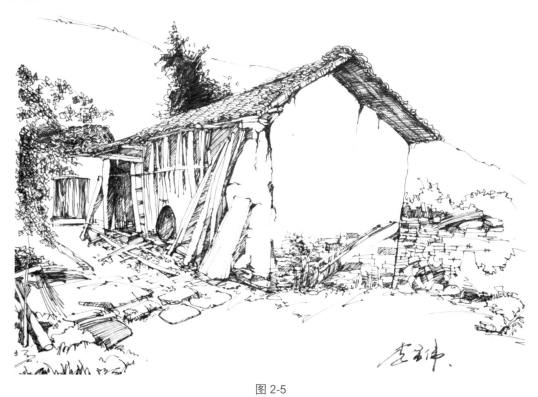

图 2-5

总之，风景写生是视觉艺术类从业者的必修课，也是培养和锻炼执行能力、审美能力、创作能力的重要途径之一，还是培养学生穿透、容纳、消化各专业、各种文化现象的艺术综合素养的重要基础课程。

第 3 章
风景写生的步骤及范例

3.1 取　　景

　　风景写生的可贵之处在于，它见证并记录了创作者所处的时空的样子，进入其中，以个人独特的方式描绘这个时空。

　　风景写生的第一个重要的步骤就是取景，需要饱含情感的观察与体验，在创作者的眼里，身边的一切景观，包括房屋、道路、植物、河流等，都是变化的世界的一部分，都可以作为表现的题材，取景角度的优劣直接关系到画面效果的成败。

　　初学者可以选取一个感兴趣的景点，动手制作一个取景框，用它帮助观察和选景，明确地选出理想的角度，在角度确定后，形成完整的构图，因为构图的角度不同，画面的效果和气氛也不相同。本章取景如图 3-1 所示。

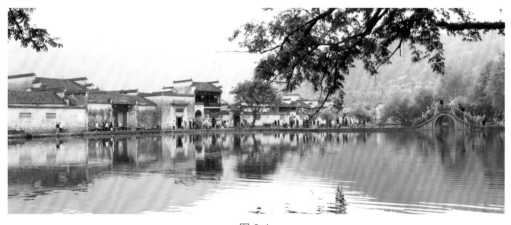

图 3-1

3.2 构 图 起 稿

　　首先要安排视线的位置，勾勒出主要形象的轮廓和大的透视关系。为了集中反映主要

形象，可以把某些次要形象省去不画，或在合理范围之内的画面上改变各形象的位置，使构图更加理想、主要形象更加突出，如图3-2所示。

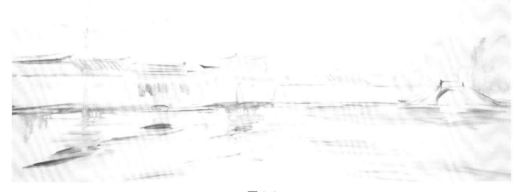

图 3-2

风景写生主要以户外复杂的景观为对象，所以比其他绘画形式更能培养和体现创作者的构图能力。多画风景写生，可以对不同构图形式所展现的美有更深刻的认识与理解。

3.3 铺大色调

在这一过程中，不要过多拘泥于景物细节，应该从整体着手，画出大概的形体结构、色彩关系以及对象明度的反差，甚至可以比实际对象更强烈一些，并保持细节上的松动，为下一步细节塑造留些余地，确定好画面的整体基调，如图3-3所示。

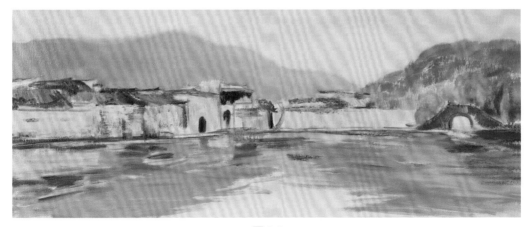

图 3-3

3.4 深入描绘

在铺完第一遍色且画面大关系形成之后，则可以开始一鼓作气地对景观进行具体的描

绘了。这一步是色彩风景写生的主要环节，我们不仅要在已经完成的大色调的基础上将对象做具体的塑造，还要针对整个画面上的各个物体、各个因素做相应的调整。

画面主要分为近景、中景和远景，一般来说，画面的中景是重点刻画的对象，近景次之，远景再次。近景和远景应起衬托中景、烘托气氛的作用。

1. 远景的描绘

在画远景的过程中，我们一定要有一个清晰的定位，远景宜画薄，画完天空后趁湿画与天空相连的远山、远树等物体，颜色宜冷，一般蓝紫色是远景的主要色调。色彩的纯度要低，远景中鲜亮的物体的色彩因为色彩透视的原理，都会失去其原有的光泽。在远处的绿色植被的颜色或是偏绿的蓝，或是偏蓝的绿，如果更远的话，绿色的属性将消失而融入空间的色彩中。远景是陪衬，不要过于鲜艳明亮。

2. 中景和近景的描绘

中景和近景是重点描绘对象，要画好重点对象，首先要认识其特征，要造型明确，用色饱满厚实，突出视觉主体。例如画建筑时，首先要观察建筑的整体形态特征以及起伏结构，掌握其大小、深浅节奏，同时注意光、色和房顶、墙壁的质感。又如画树，要首先把握树干的基本造型姿态，其次是把握树枝的生长位置和方向，然后是把握树叶的总体特点、形象和生长规律，这三者决定着树的结构形象。不同种类的树有不同的基本结构形象、不同的生长规律，明确这些不同点，就可以画准不同种类及不同季节的树的形象。

3. 深入刻画与质感表现

经过具体描绘阶段，就要进行深入刻画与质感表现了。观察一些物体的质感，比如砖墙、树干、土地、水等是否已得到充分的体现。在整体的统一中表现细节，主要是对位置在近处的主体物进行深入细致的描绘，以表现物体的特征和质感，如图3-4所示。

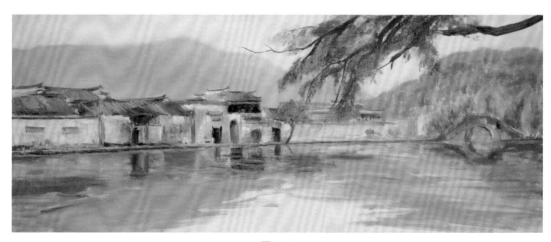

图 3-4

3.5　整体调整

这个阶段是写生的收尾，由于画面中形体结构及色彩元素复杂，所以必须进行最后的修饰与调整。看看画面是否完整和统一，是否主次分明，是否体现出了你想表达的心境。如果一些地方的色彩感觉不到位（需要加强或需要减弱），或一些部位描绘得太具体而破坏了整体效果，则需要做出调整，该清晰的地方清晰，该模糊的地方模糊，该明的明，该暗的暗，该纯的色纯，该灰的色灰，该精细的地方精细。如果写生的时间过长，光线有了很大的变动，就要使画面的色调统一在一个整体的氛围中，如图3-5所示。

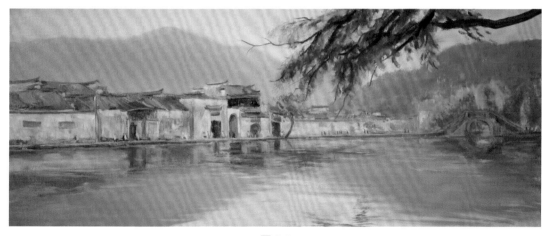

图 3-5

总之，风景写生是极其体现创作者灵性与功力的艺术行为，虽然其步骤大致综上所述，但也不是一成不变的，只要遵循艺术创作的基本原理，方法与步骤可以根据个人习惯灵活变通，这样艺术生态才能丰富多彩，精彩纷呈。

第4章

动漫类专业风景写生

4.1 动漫类专业风景写生的特点

由于职业院校动漫类专业特殊的专业性质和学生所喜爱的表现方式，写生作品常呈现出明显的动漫类特征，所用的材料和工具也不限于传统的笔、颜料，甚至可以直接用平板电脑、手绘板等进行创作。在风景写生创作中，带有故事情节的场景描绘是应用最广泛、呈现作品最多的造型手段，也可以直接将设定好的动漫形象融入场景中。风景写生有助于动漫专业的学生充分理解透视、物体造型及构图。通过将写生与创造结合，可以更好地认识事物的空间和体积，发挥丰富的想象力。同时收集更多、更好的创作素材，以便更好地应用到动画场景的设计中。

4.2 步 骤 演 示

1. 取景

根据自己的想法选取一个角度，也可以根据前期准备好的剧本、故事中的时空背景需要，找出适合的场景，进行创作。本章取景如图 4-1 所示。

2. 构图

可以采用传统的绘画工具，结合专业特点或者自己感兴趣的故事角色进行构图，也可以直接用平板电脑进行创作，虽然使用的工具有差别，但是所表达的内容都是符合创作者意图的，如图 4-2 所示。

3. 深入塑造

对景物进一步塑造，表现其结构、质感。使画面更清晰，表达更准确，如图 4-3 所示。

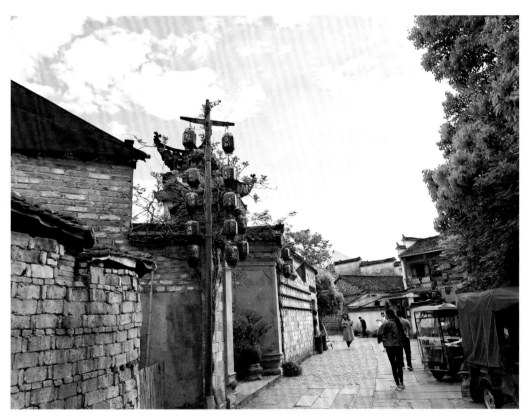

图 4-1

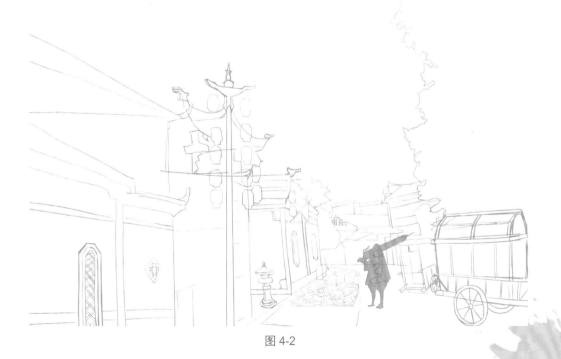

图 4-2

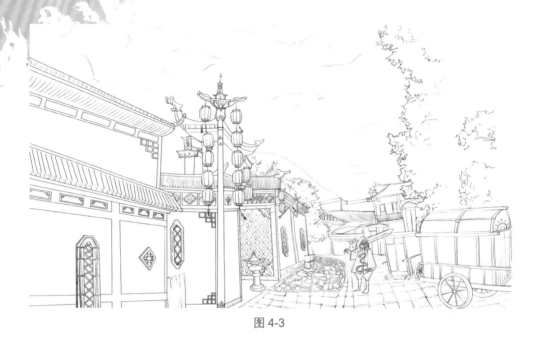

图 4-3

4. 整体调整

最后进入画面整体的调整阶段，根据画面的主次关系和黑、白、灰层次关系，对局部物体进行调整，该深化的深化，该保留的保留，不需要的则去除，使画面符合故事情节的需要，如图 4-4 所示。

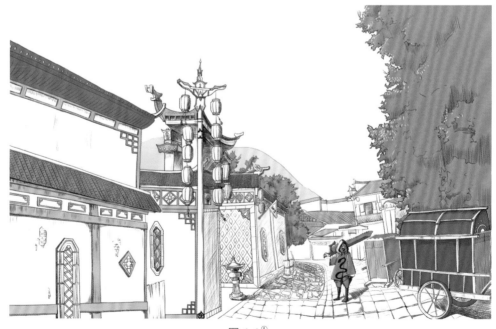

图 4-4 [1]

[1] 唐红彬作品。

艺术设计类专业风景写生

5.1 艺术设计类专业风景写生的特点

风景写生是艺术设计类专业的学生收集创作素材、获得创作灵感的有效渠道。为培养具有创新能力和实践动手能力的应用型设计人才，可以根据专业特点适当地调整教学方法，更改教学思路，布置明确的实践教学任务。另外还可以结合速写、摄影素材搜集，甚至一些写生感想、日记等，让学生了解写生基地的地域文化特色、风土人情和自然景观，提升学生的综合素养和情感体验，丰富课程的教学形式，培养学生的创新意识和设计理念。

5.2 步 骤 演 示

1. 取景

由于自然景观的复杂多样，不一定能完全满足个人创作设计的意图，那么在构图之前，可以多角度取景。本章取景如图 5-1 所示。

图 5-1

2. 构图

为了体现个人的设计意图和创作理念，可以将不同位置的景物适当地调动整合，把多

幅场景的元素综合起来，进行创作，如图 5-2 所示。

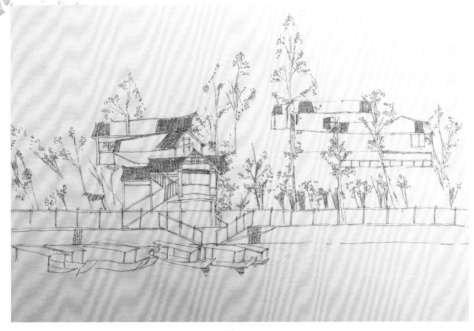

图 5-2

3．深入刻画

将构图好的画稿进行深入刻画，区分层次关系，调整透视比例关系，刻画形体结构，如图 5-3 所示。

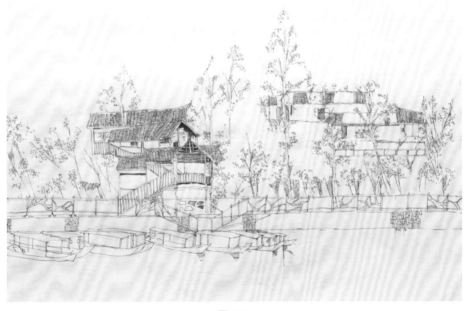

图 5-3

4. 整体调整完成

为体现个人创作意图，可以进一步地深入塑造，进行最后的调整，突出重点需要表现的地方，安排好画面中各元素（植物、建筑、船和水面）的层次关系，协调好画面的整体构成，最终完成作品，如图5-4所示。

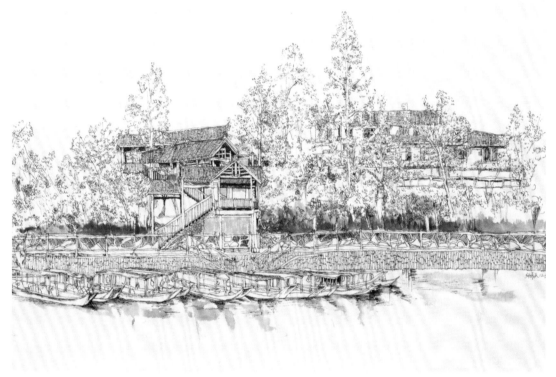

图 5-4 ①

① 图5-4、图7-38、图7-160、图7-212、图7-248 为张乐天作品。

第6章

环境艺术类专业风景写生

6.1 环境艺术类专业风景写生的特点

　　环境艺术类专业风景写生所表现的内容是以实用为目的的，可以打破传统绘画写生中以审美性为主导的表现规则，教学内容可以多样性、宽泛化。包括建筑（室内、室外）、家具、陈设、公共服务设施、道路、停车设施、园林景观、建筑构造和环境中的风水等，环境艺术设计中的所有元素都可列入写生内容。使用的工具和材料：除了传统的绘画工具和材料以外，还可以增加环境艺术类专业中常用的水性笔、马克笔等，甚至可以使用仪器进行测量和记录。

6.2 步 骤 演 示

　　1. 取景

　　本章取景如图 6-1 所示。

　　2. 构图

　　在选取合适的景观之后，便可进行构图处理。为了使画面结构平衡美观，可以去掉环境中多余的元素，有计划地调整局部造型，如图 6-2 所示。

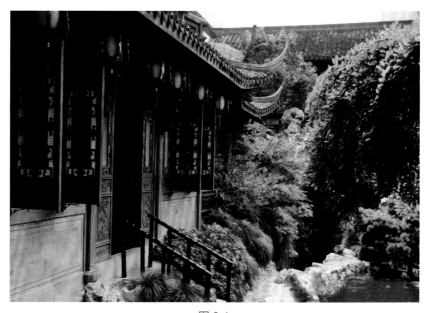

图 6-1

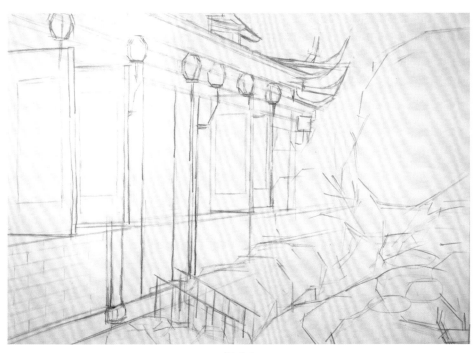

图 6-2

3. 深入塑造

运用点、线、面等视觉因素,按秩序进行重新组织和构建,对于景物的形体结构、透视关系、空间体积要求准确,线条要明了,强调均衡、节奏及韵律,如图 6-3 所示。

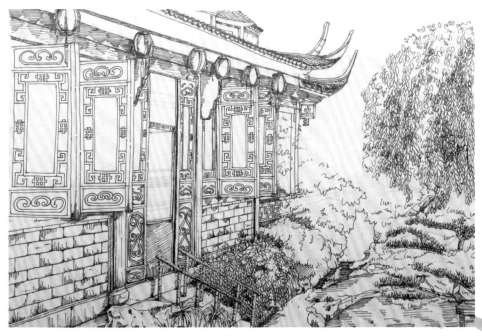

图 6-3

4. 上色完成

对画好的线稿可以进一步润色，比如使用马克笔，因其具有色彩鲜艳、透明快干的特点，可使画面具有更加真实、明亮的视觉效果，如图 6-4 所示。

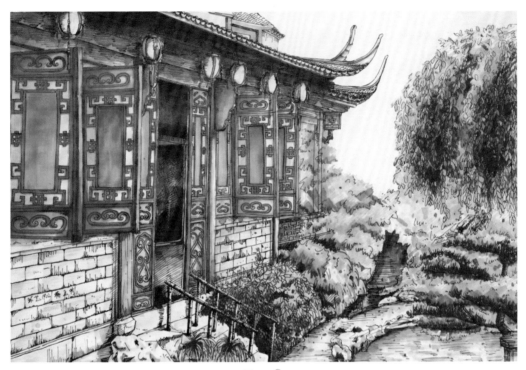

图 6-4 [①]

① 蒋玉芳作品。

优秀作品欣赏

　　本章收集了部分优秀学生的作品，展示了用不同的工具材料、风格特征、观察角度、构成形式实现的各类写生作品，涉及自然风貌、建筑场景、局部元素、装饰图案、动漫场景等不同的创作题材，体现了职业院校艺术生生动活泼、天真烂漫的艺术素养及精神面貌，如图 7-1～图 7-324 所示。

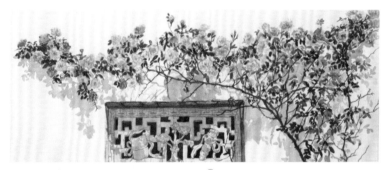

图 7-1[①]

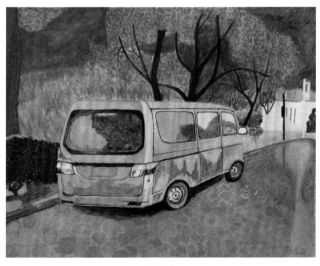

图 7-2

[①] 图 7-1、图 7-28、图 7-29、图 7-85、图 7-89、图 7-90、图 7-94、图 7-139、图 7-159 为夏钰芬作品。

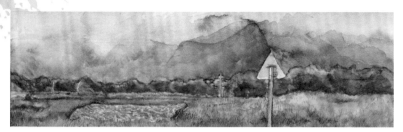

图 7-3^①

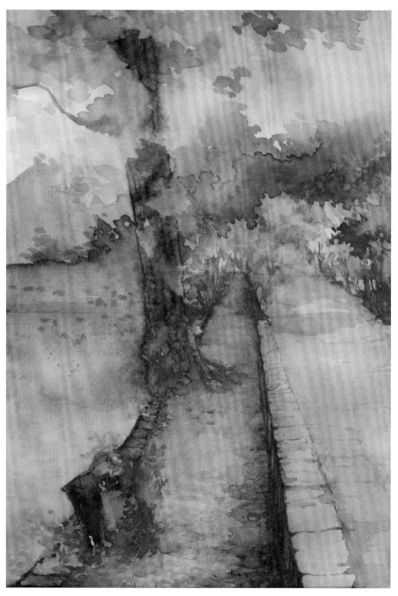

图 7-4

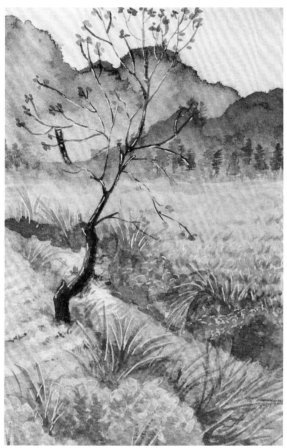

图 7-5

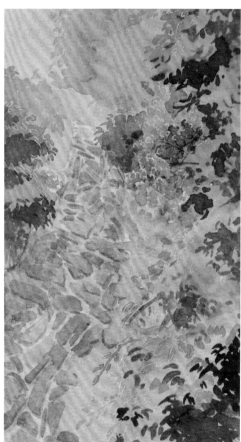

图 7-6

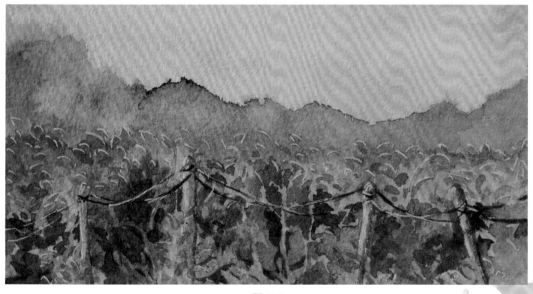

图 7-7

图 7-8

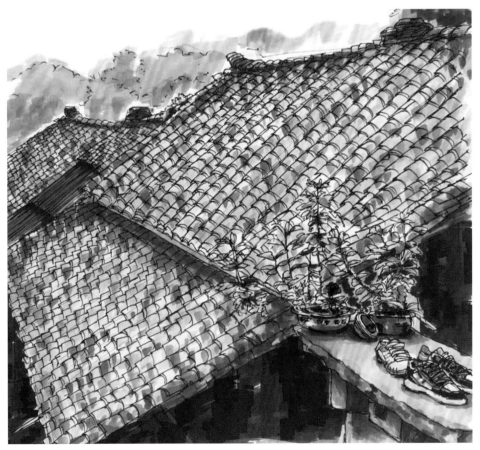

图 7-9

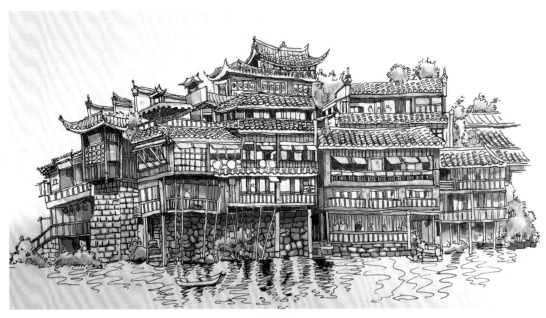

图 7-10

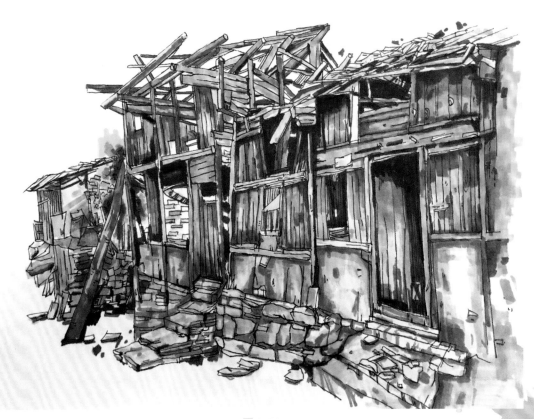

图 7-11

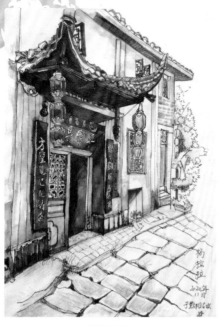

图 7-12

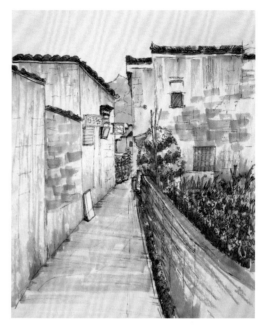

图 7-13

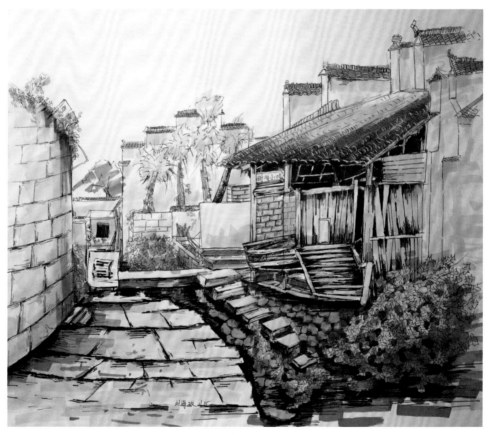

图 7-14

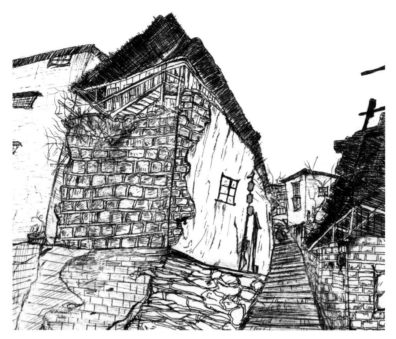

图 7-15

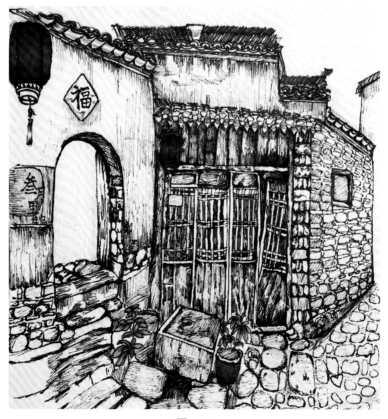

图 7-16

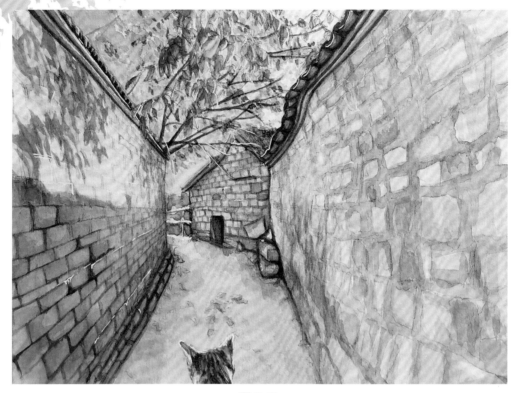

图 7-17

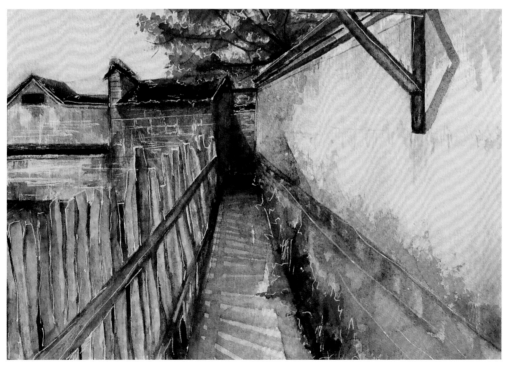

图 7-18

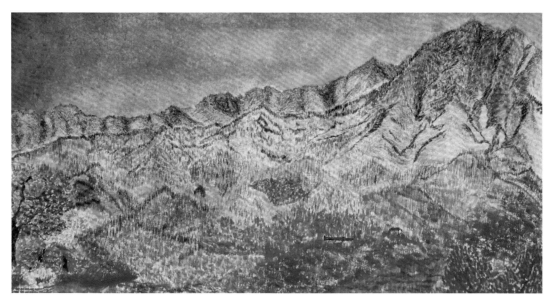

图 7-19

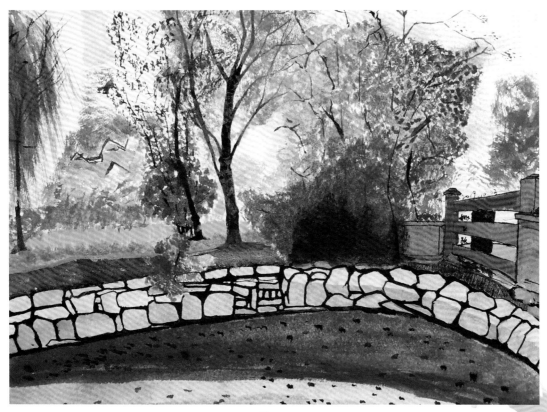

图 7-20

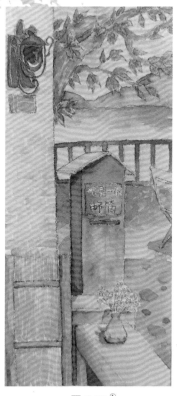

图 7-21[①]

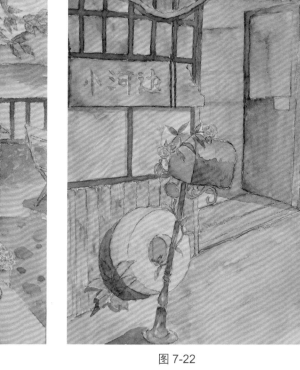

图 7-22

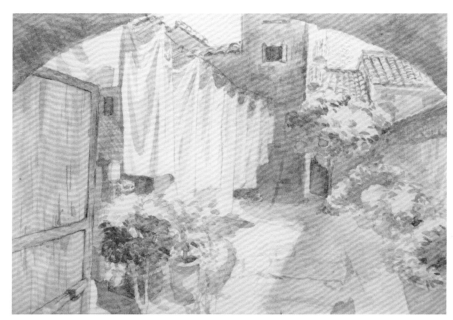

图 7-23[②]

[①] 图 7-21、图 7-22 为刘郭双作品。

[②] 图 7-23、图 7-42、图 7-283、图 7-284 为韩曹玲作品。

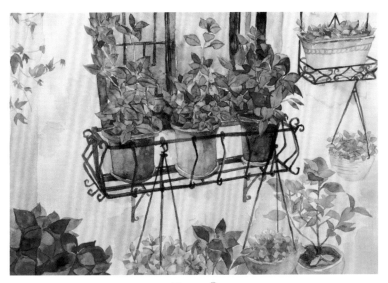

图 7-24 ①

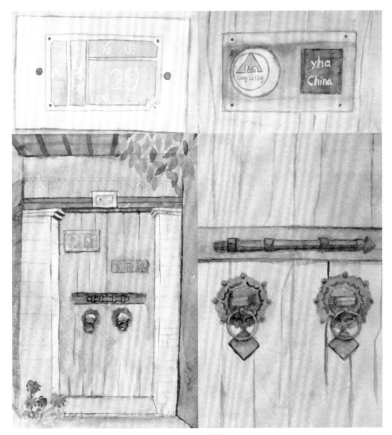

图 7-25 ②

① 图 7-24、图 7-151、图 7-156 为彭云馨作品。

② 龙丽婷作品。

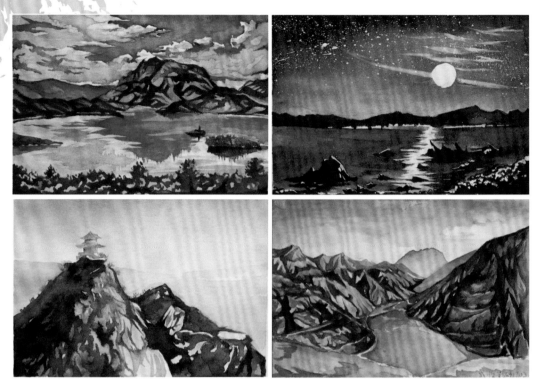

图 7-26

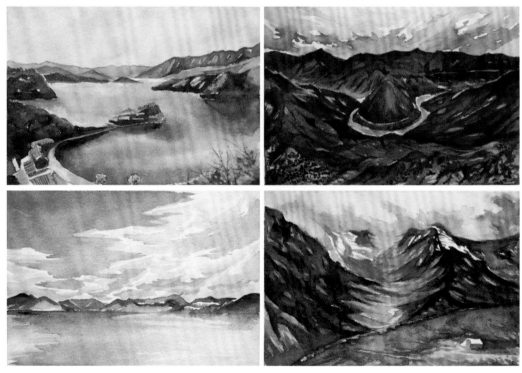

图 7-27

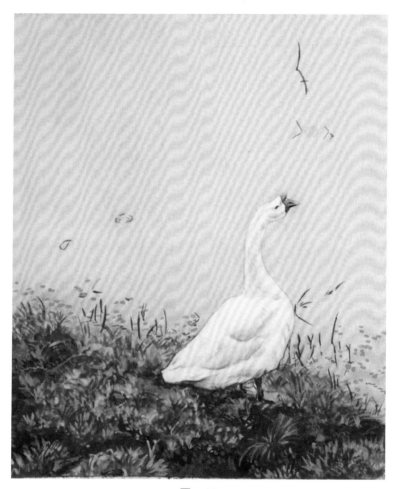

图 7-28

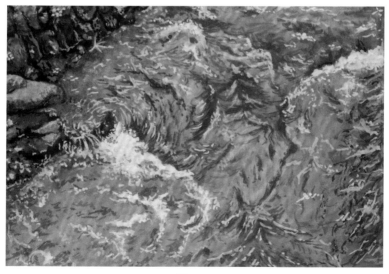

图 7-29

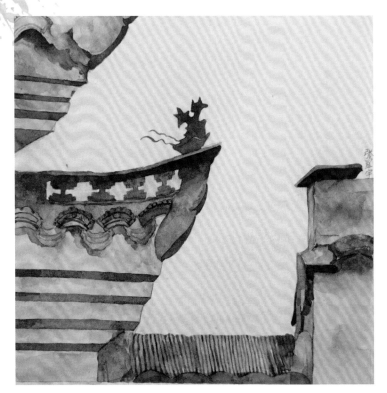

图 7-30

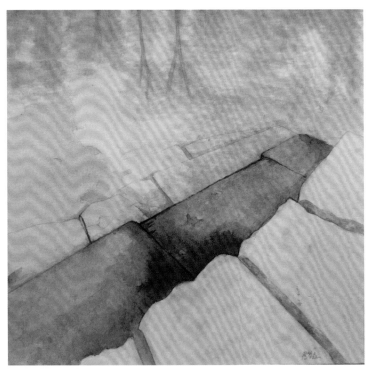

图 7-31

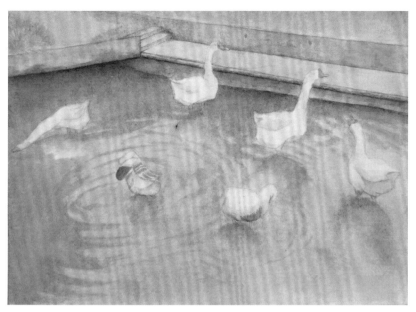

图 7-32

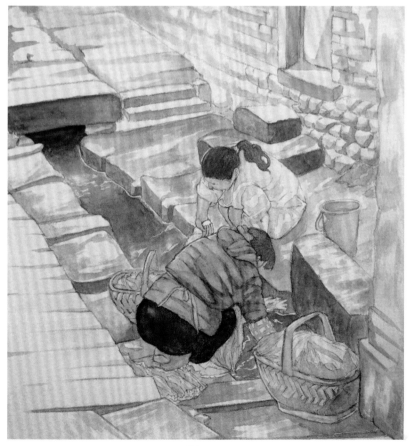

图 7-33

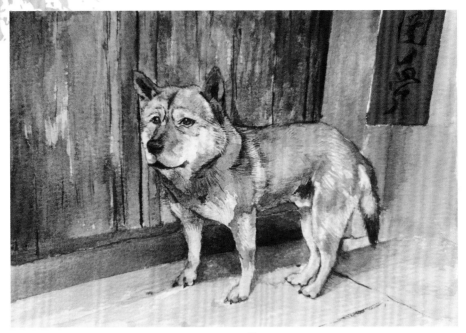

图 7-34 ①

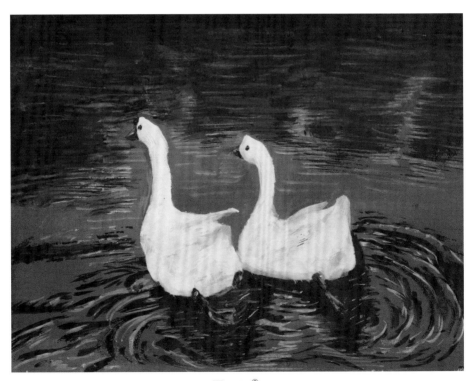

图 7-35 ②

① 林雨欣玥作品。

② 图 7-35、图 7-92 为吴珊珊作品。

图 7-36

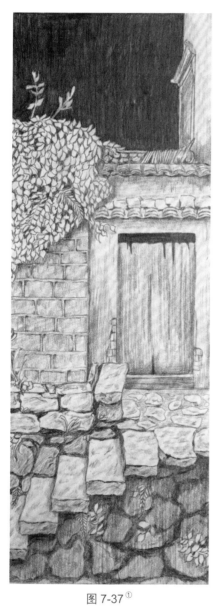

图 7-37 ①

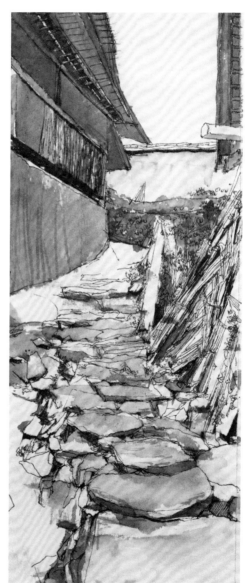

图 7-38

① 张洁作品。

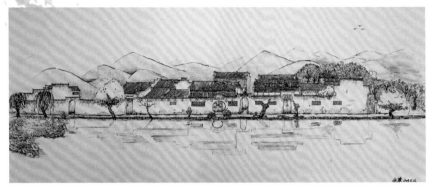

图 7-39 [1]

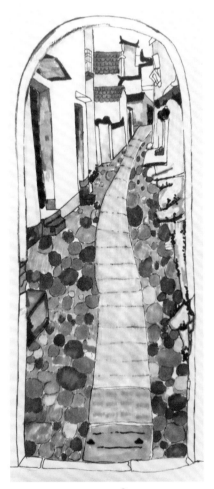

图 7-40 [2]

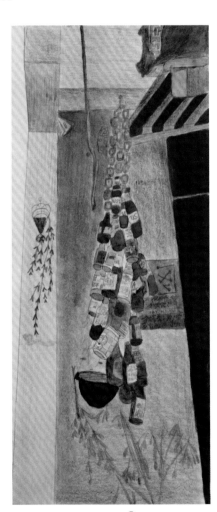

图 7-41 [3]

[1] 图 7-39、图 7-250 为余荣作品。
[2] 杨娟作品。
[3] 胡艳凤作品。

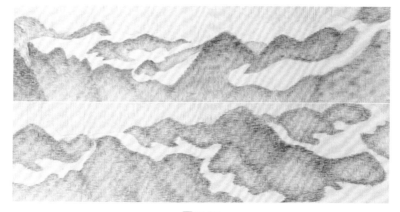

图 7-42

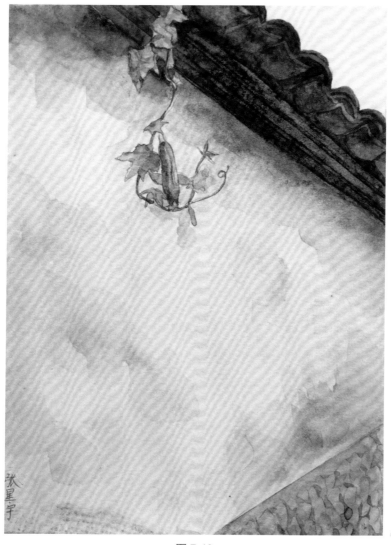

图 7-43

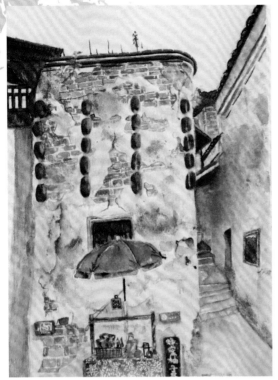

图 7-44

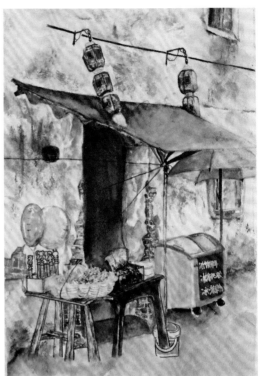

图 7-45

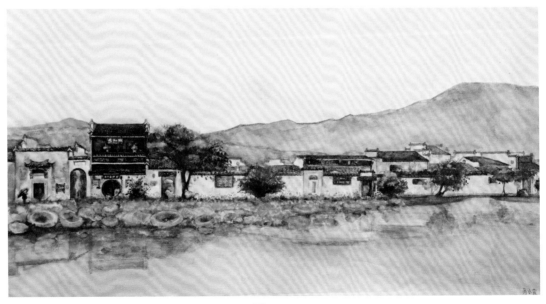

图 7-46

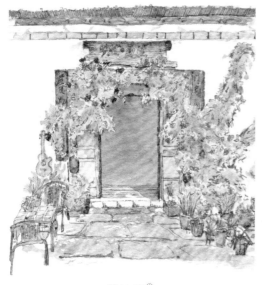

图 7-47^①

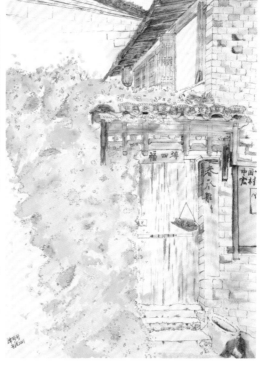

图 7-48

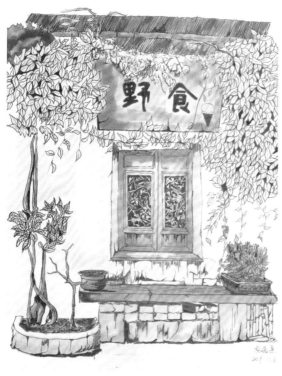

图 7-49^②

图 7-50

① 图 7-47、图 7-48、图 7-50 为谭梦梦作品。
② 图 7-49、图 7-233 为杨嘉惠作品。

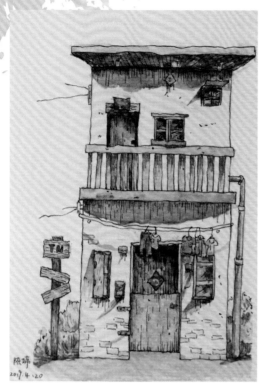

图 7-51

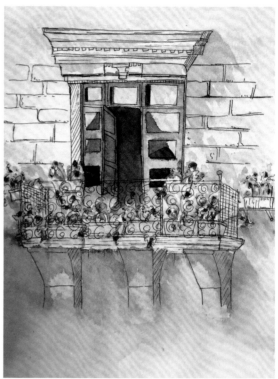

图 7-52

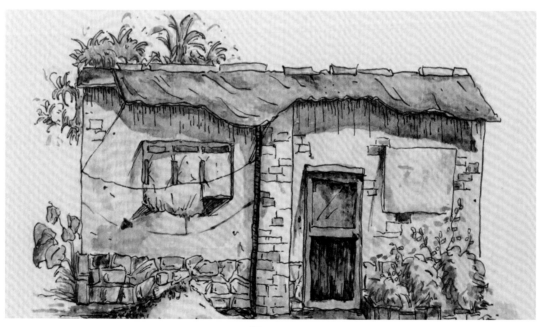

图 7-53

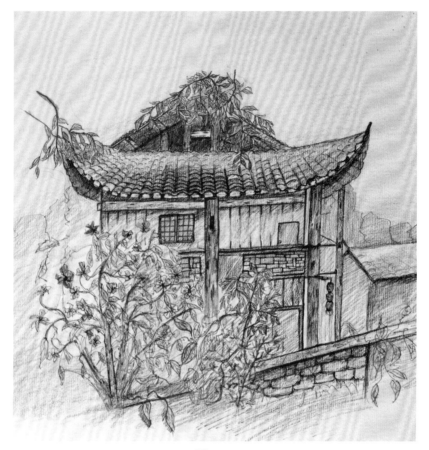

图 7-54

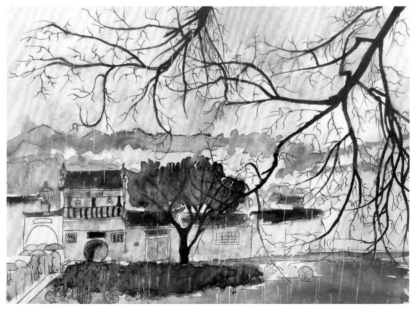

图 7-55

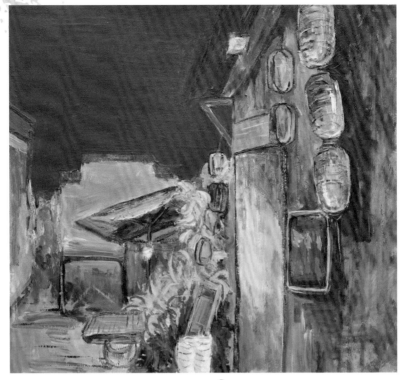

图 7-56[①]

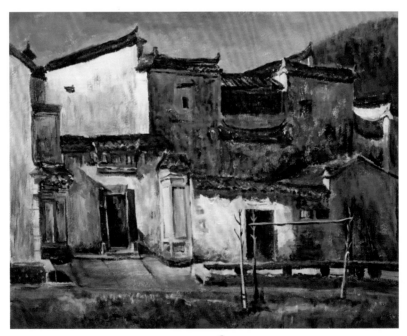

图 7-57[②]

① 王亚文作品。
② 沈湘作品。

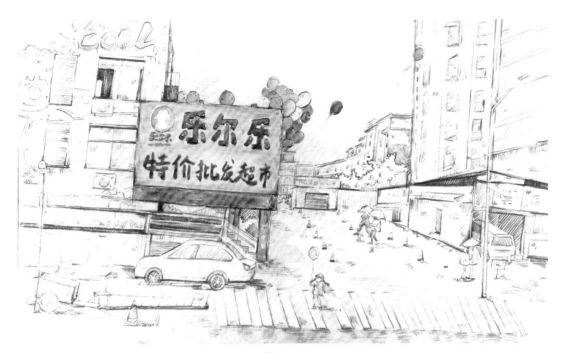

图 7-58

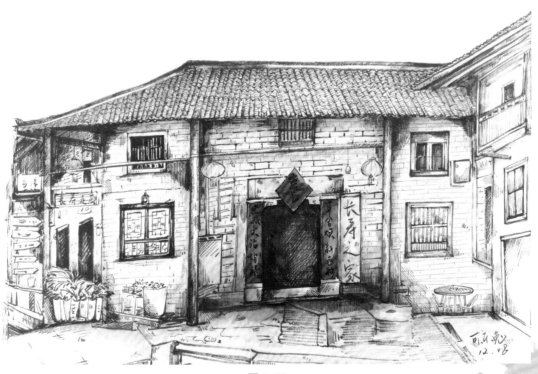

图 7-59

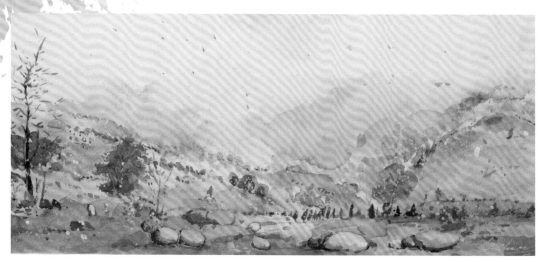

图 7-60[①]

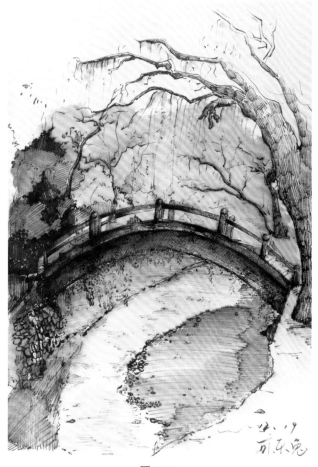

图 7-61

[①] 洪琦作品。

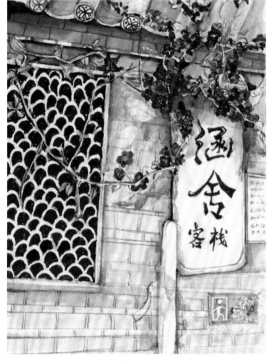

图 7-62

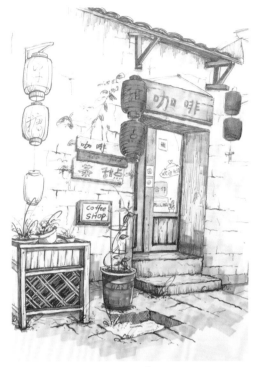

图 7-63^①

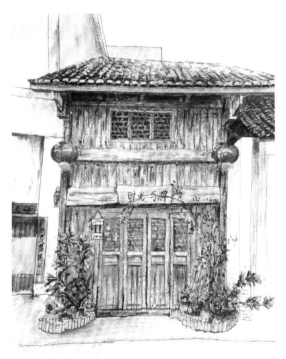

图 7-64

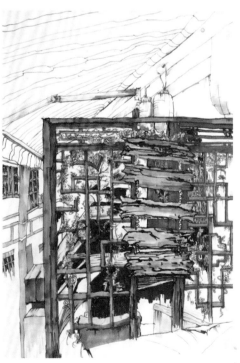

图 7-65

① 曹佳银作品。

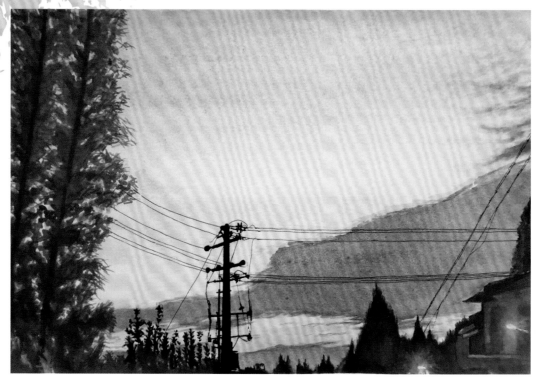

图 7-66

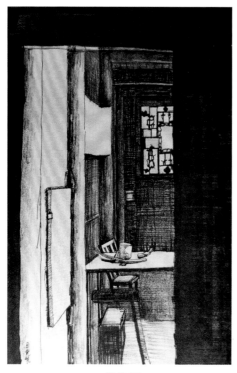

图 7-67

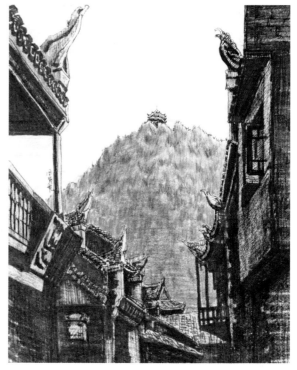

图 7-68

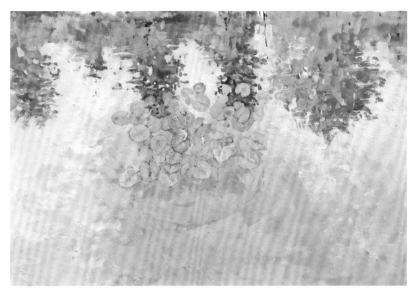

图 7-69 [1]

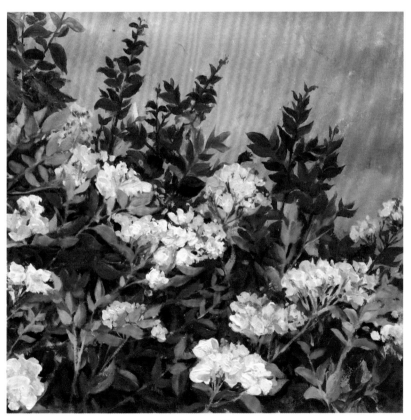

图 7-70 [2]

[1] 龙雅诗作品。

[2] 陈彬彦作品。

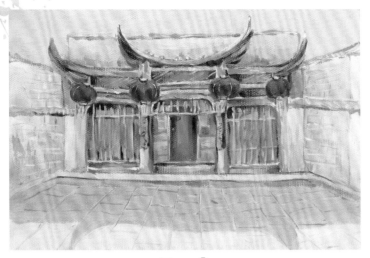

图 7-71 ①

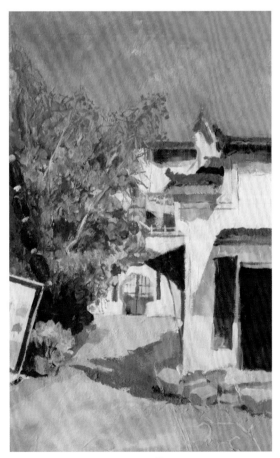

图 7-72 ②

① 刘维作品。
② 付海林作品。

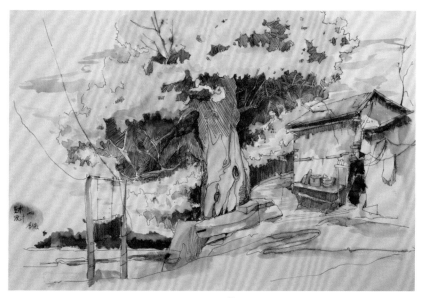

图 7-73①

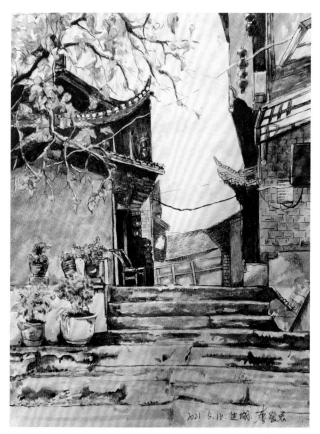

图 7-74

① 李徽作品。

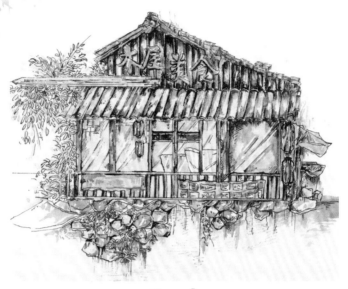

图 7-75 ①

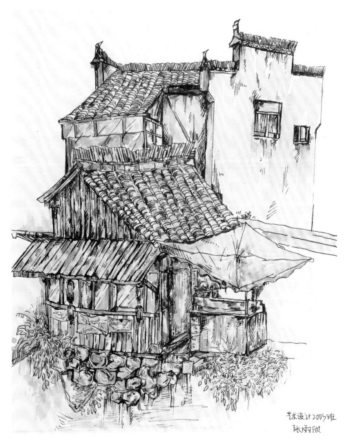

图 7-76

① 图 7-75、图 7-76、图 7-197 为张雨欣作品。

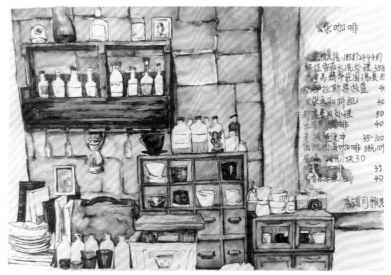

图 7-77[1]

图 7-78

[1] 肖晶晶作品。

图 7-79[1]

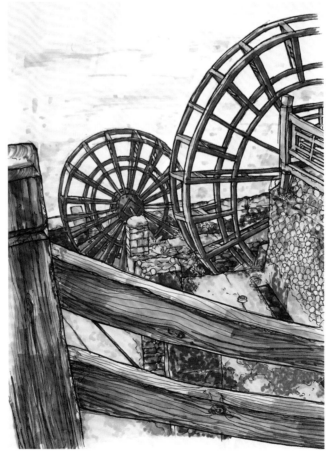

图 7-80

[1] 杨欢作品。

图 7-81

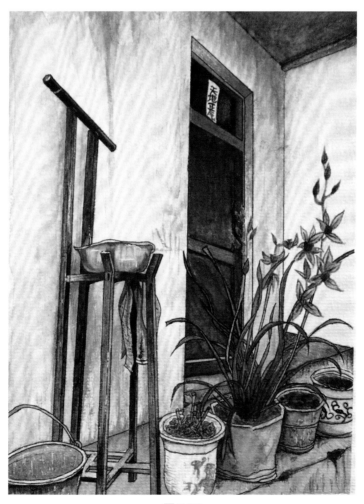

图 7-82

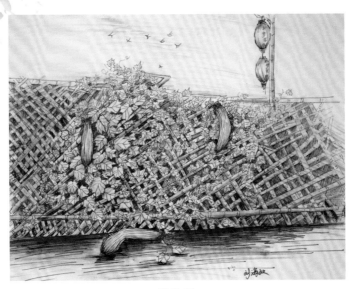

图 7-83

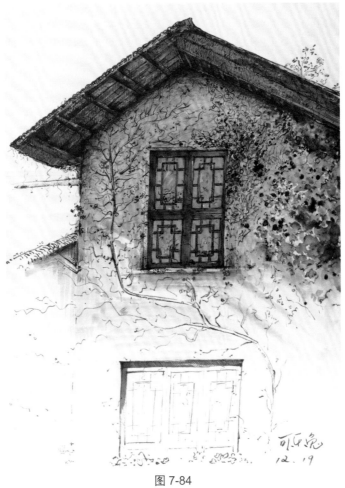

图 7-84

图 7-85

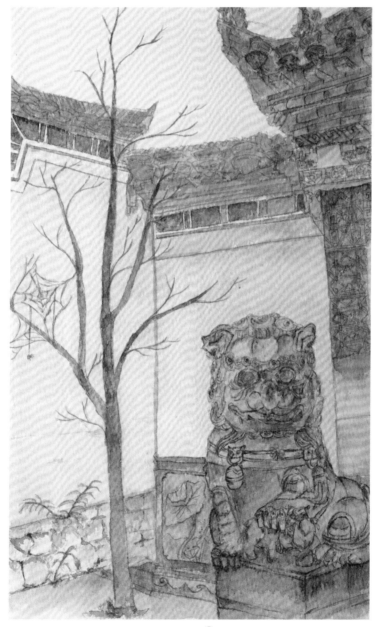

图 7-86 [①]

① 图 7-86、图 7-153 为王文秀作品。

图 7-87 ①

图 7-88

① 向胜兰作品。

图 7-89

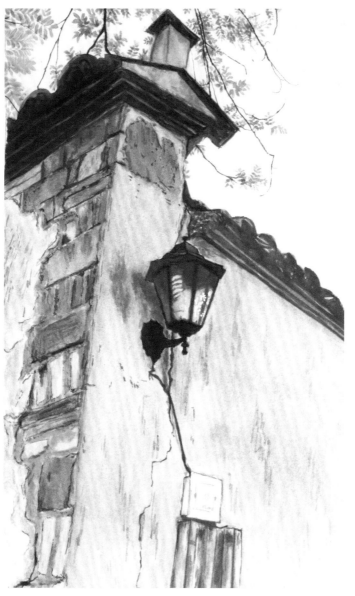

图 7-90

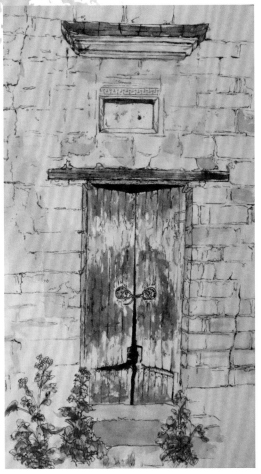

图 7-91[1]

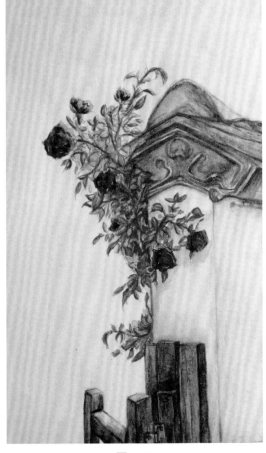

图 7-92

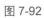
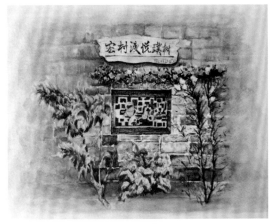

图 7-93[2]

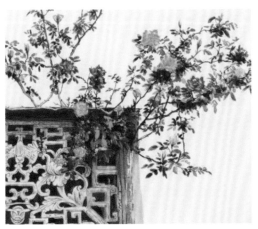

图 7-94

[1] 图 7-91、图 7-96 为黄涛作品。

[2] 图 7-93、图 7-294 为邓丽丽作品。

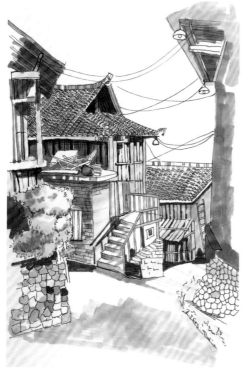

图 7-95

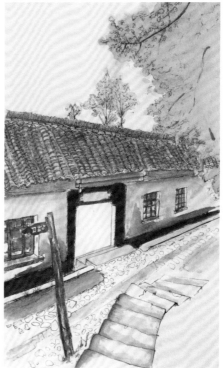

图 7-96

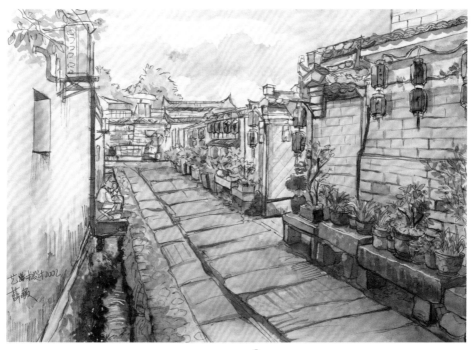

图 7-97^①

① 薛敏作品。

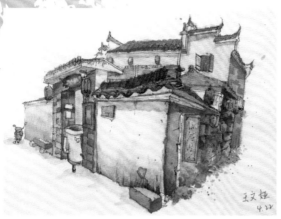

图 7-98 [1]

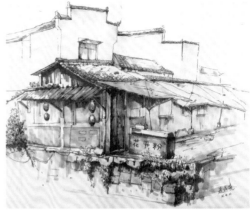

图 7-99 [2]

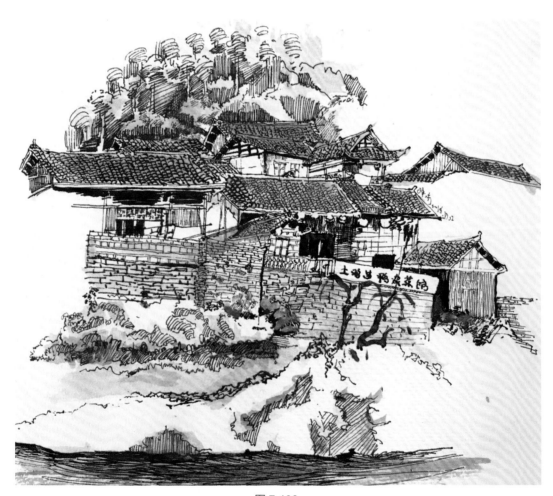

图 7-100

[1] 王文亚作品。

[2] 凌洋鑫作品。

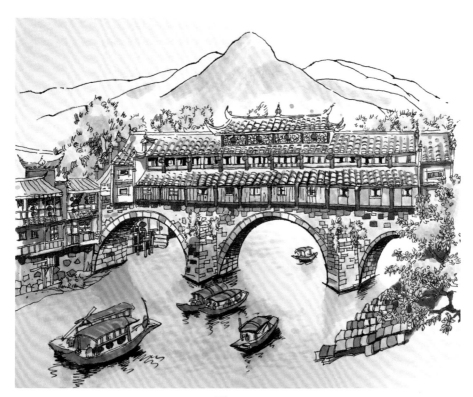

图 7-101

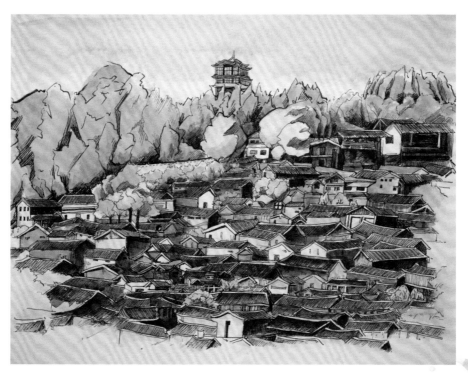

图 7-102

图 7-103

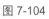

图 7-104

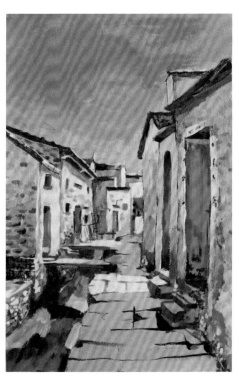

图 7-105 [1]

[1] 杨碧玉作品。

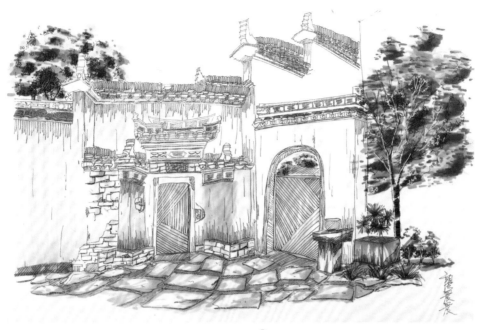

图 7-106[1]

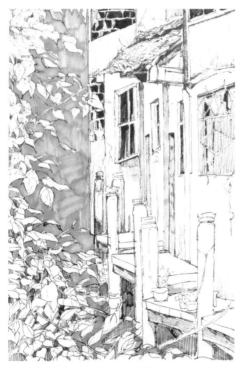

图 7-107[2]

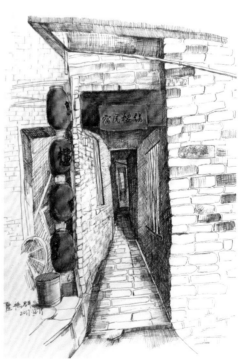

图 7-108

① 廖晨晨作品。
② 图 7-107、图 7-266 为刘思思作品。

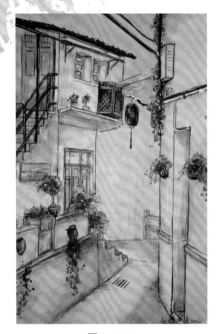

图 7-109

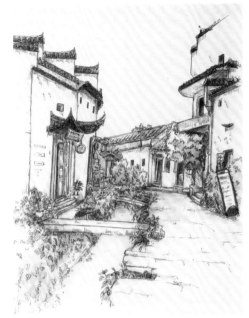

图 7-110 [1]

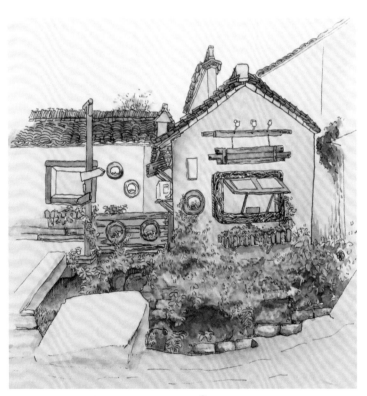

图 7-111 [2]

[1] 赵婧作品。
[2] 陈芝夏作品。

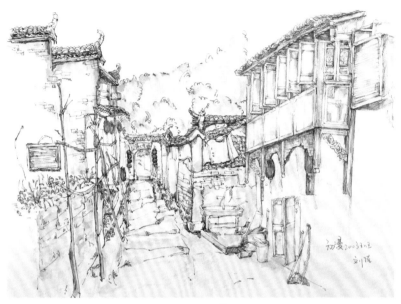

图 7-112①

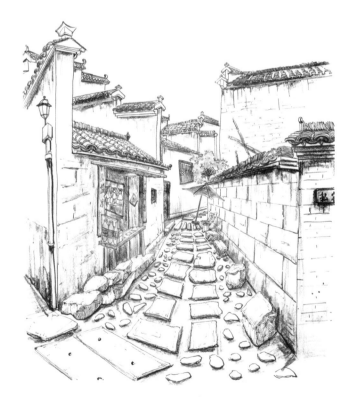

图 7-113②

① 刘佳作品。
② 王得卫作品。

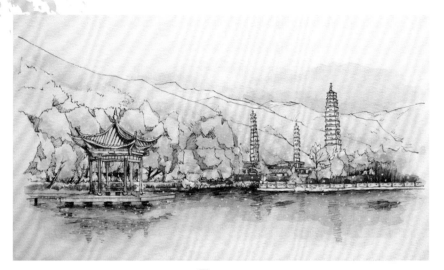

图 7-114

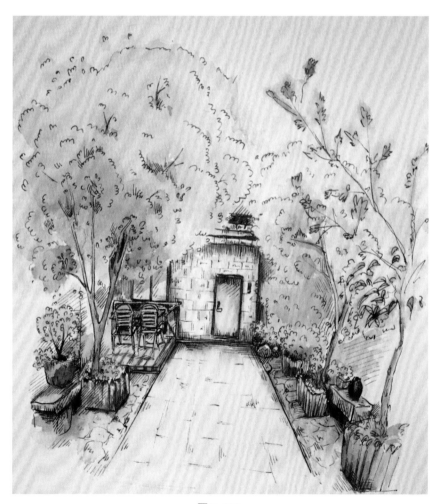

图 7-115

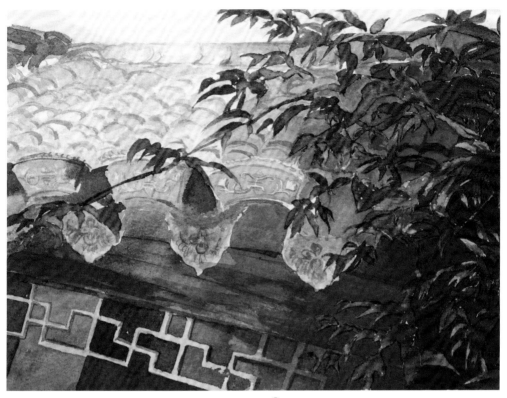

图 7-116 [1]

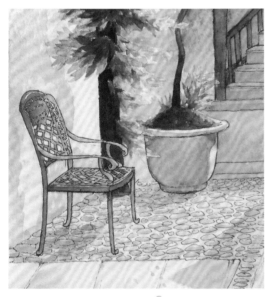

图 7-117 [2]

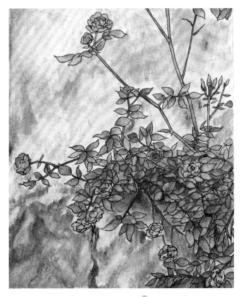

图 7-118 [3]

[1] 图 7-116、图 7-133、图 7-155 为杨悦作品。
[2] 图 7-117、图 7-124 为唐常丽作品。
[3] 李荣荣作品。

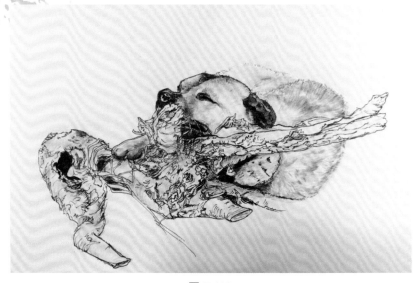

图 7-119

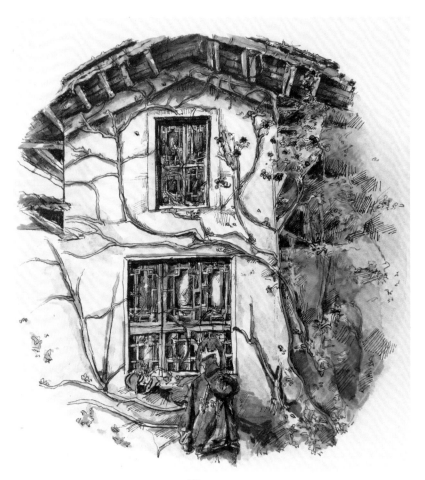

图 7-120

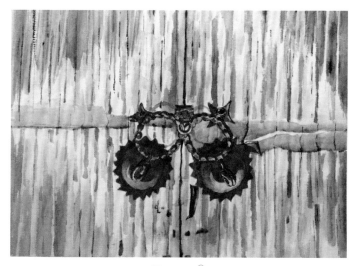

图 7-121[1]

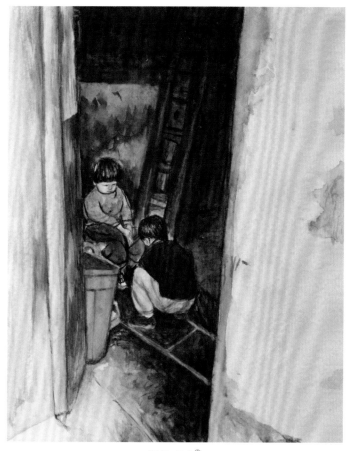

图 7-122[2]

[1] 覃超凡作品。

[2] 饶晓雅作品。

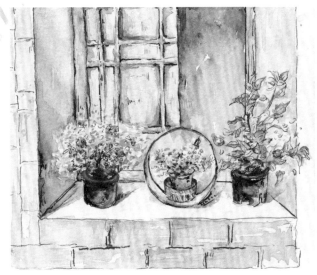

图 7-123①

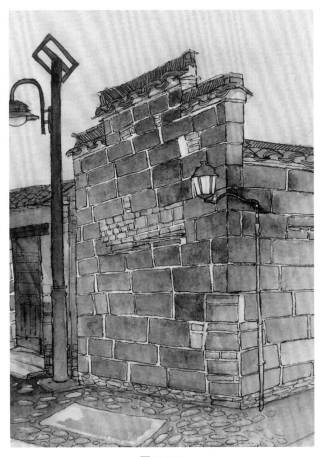

图 7-124

① 肖心怡作品。

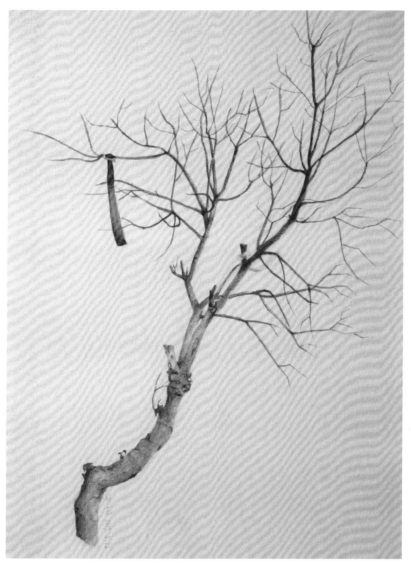

图 7-125

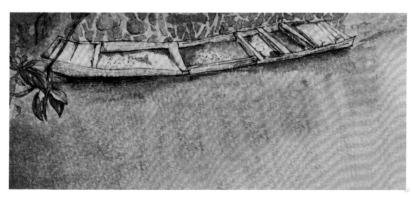

图 7-126

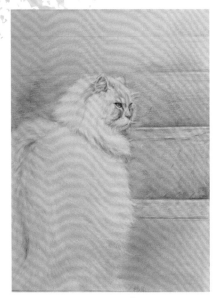

图 7-127①

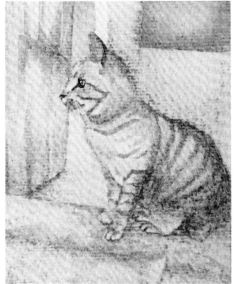

图 7-128

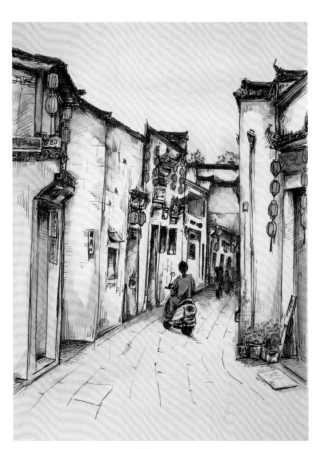

图 7-129

① 柳文彬作品。

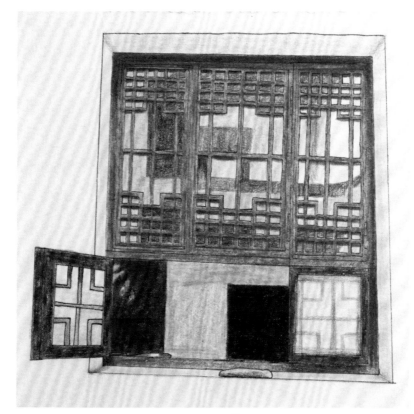

图 7-130^①

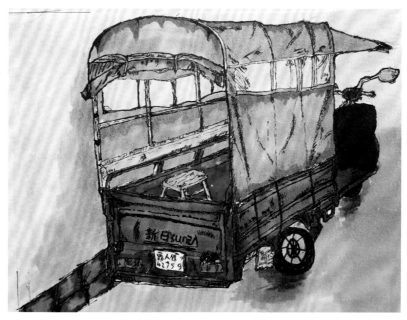

图 7-131

① 蒋菲作品。

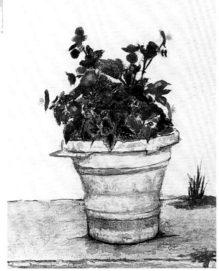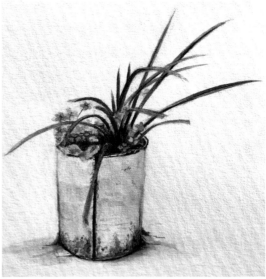

图 7-132

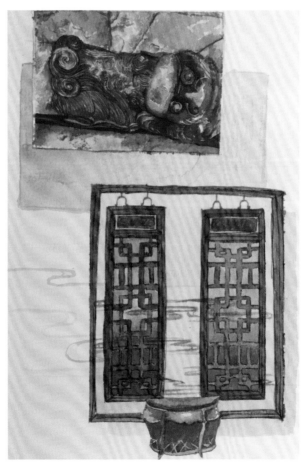

图 7-133

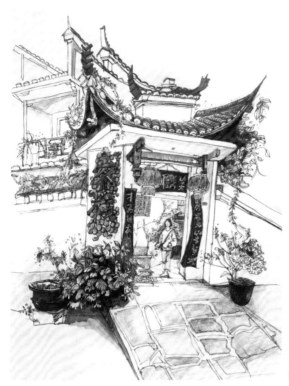

图 7-134

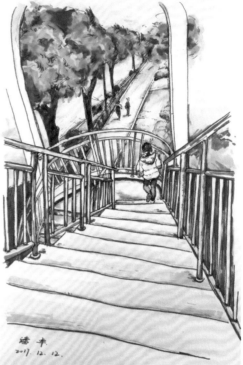

图 7-135

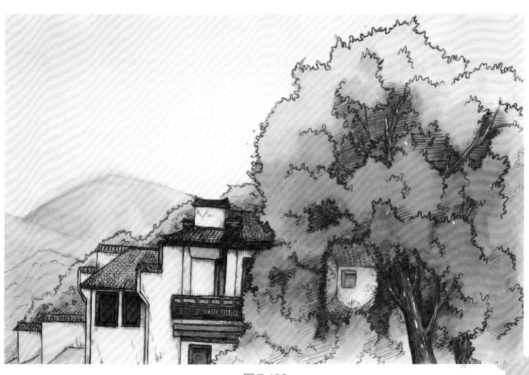

图 7-136

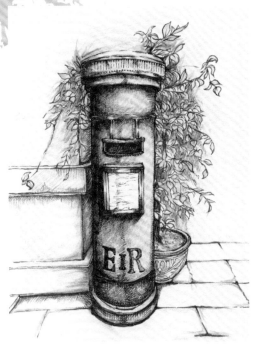

图 7-137

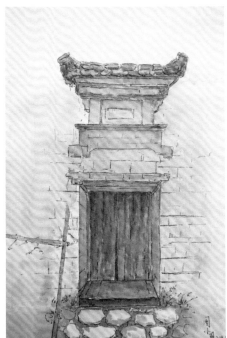

图 7-138

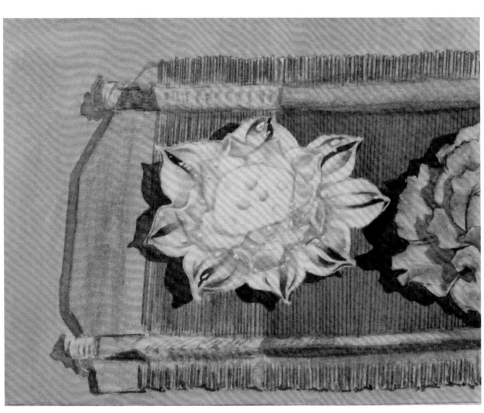

图 7-139

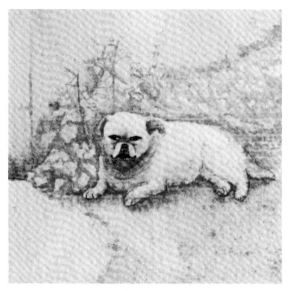

图 7-140

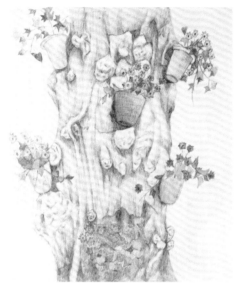

图 7-141

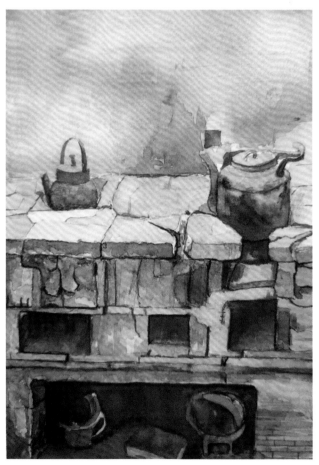

图 7-142

图 7-143

图 7-144

图 7-145

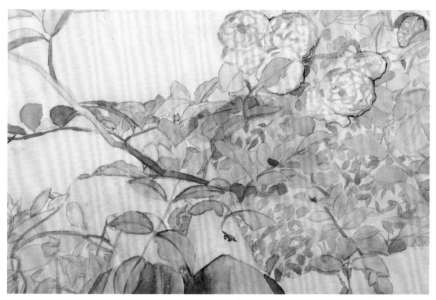

图 7-146 [①]

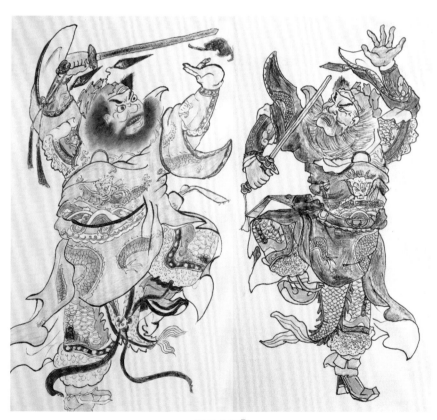

图 7-147 [②]

① 图 7-146、图 7-157 为徐施青作品。
② 王祺般作品。

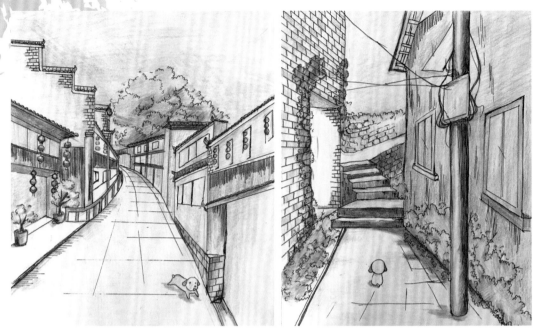

图 7-148 图 7-149

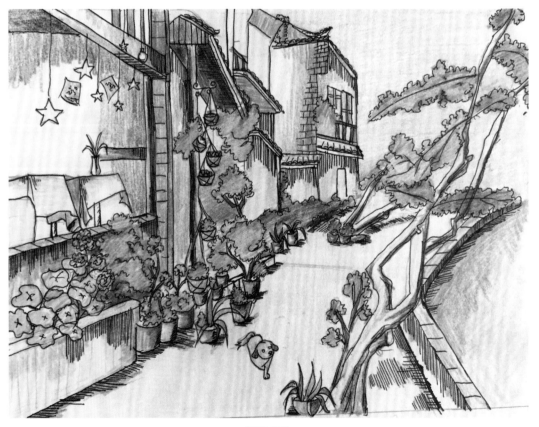

图 7-150

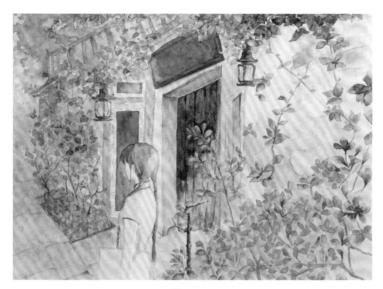

图 7-151

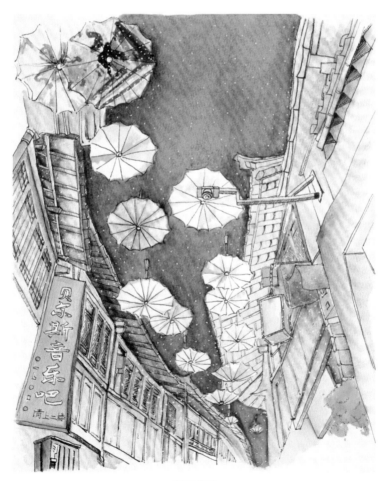

图 7-152

图 7-153

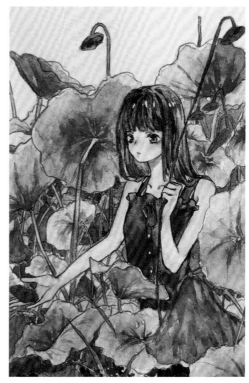

图 7-154

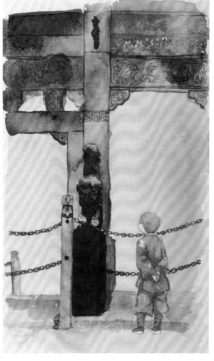

图 7-155

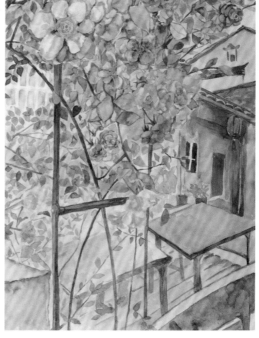

图 7-156

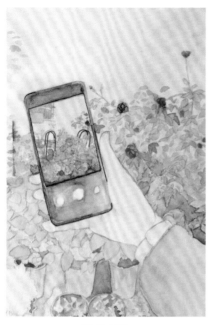

图 7-157

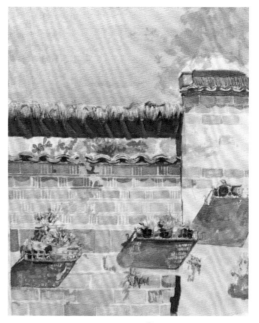

图 7-158^①

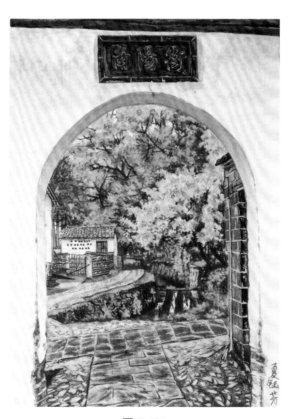

图 7-159

① 李玉芹作品。

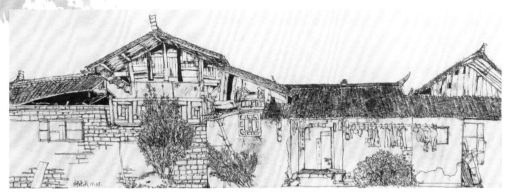

图 7-160

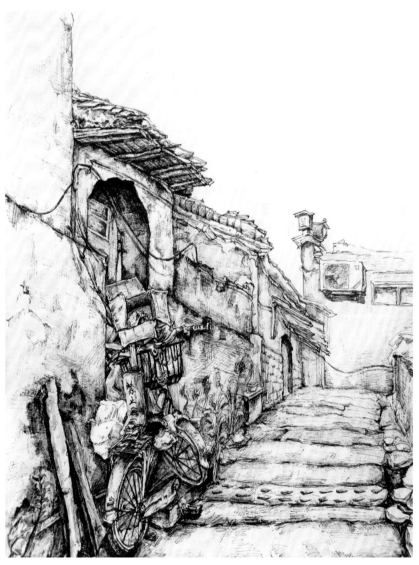

图 7-161

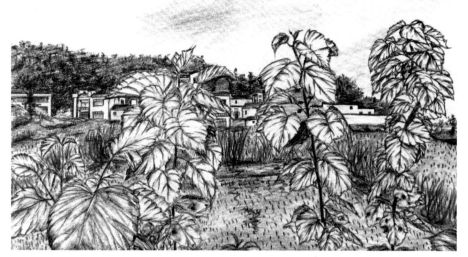

图 7-162

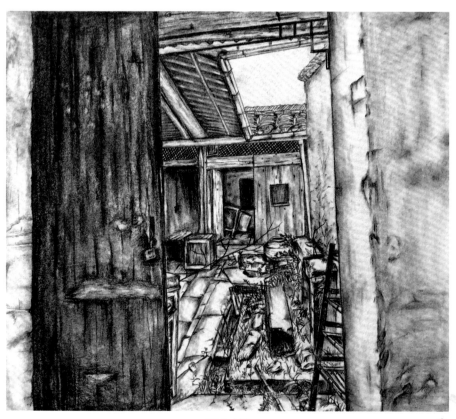

图 7-163

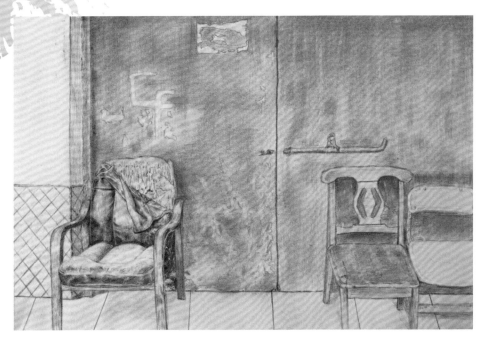

图 7-164

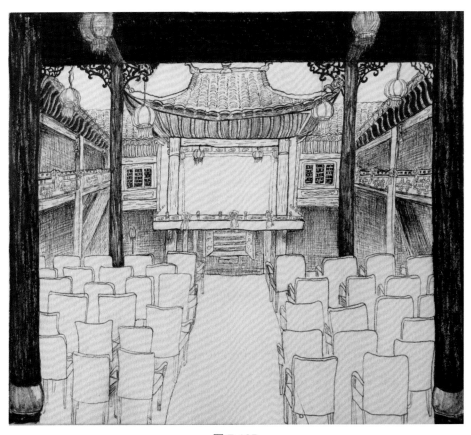

图 7-165

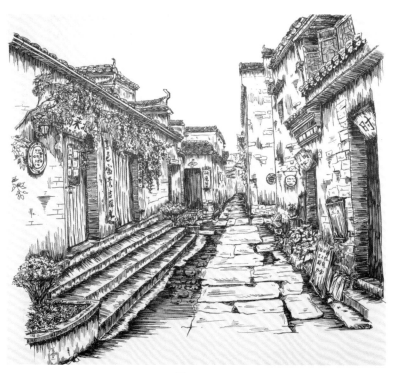

图 7-166

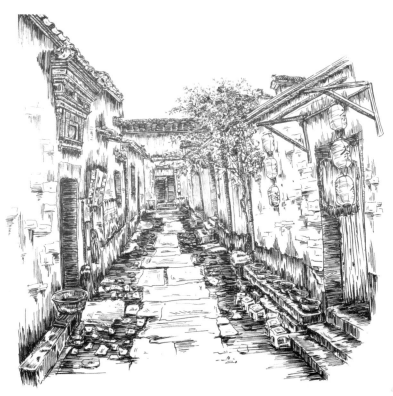

图 7-167

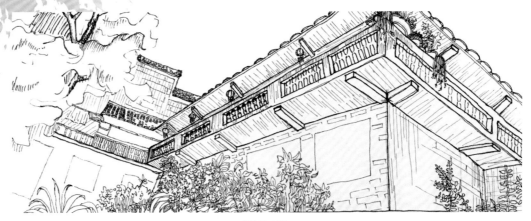

图 7-168

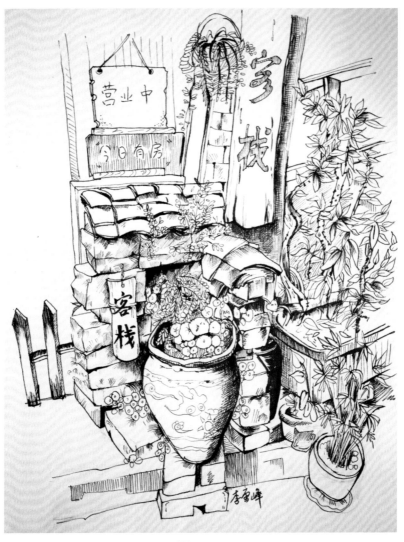

图 7-169

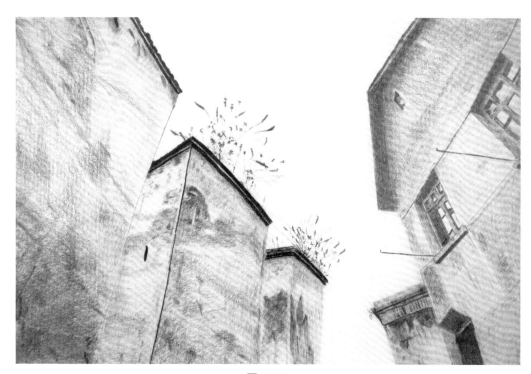

图 7-170

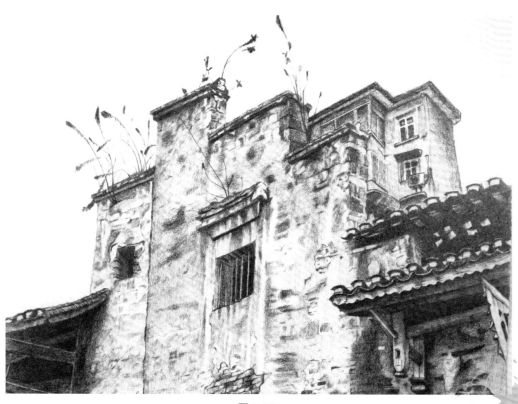

图 7-171

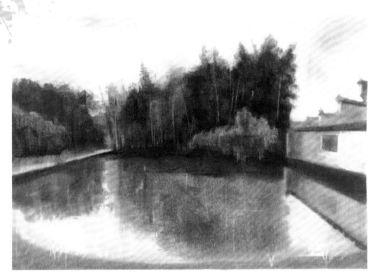

图 7-172

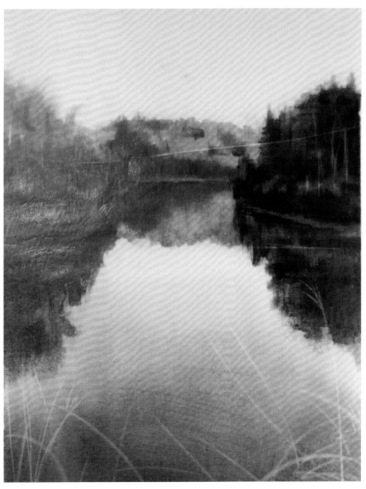

图 7-173

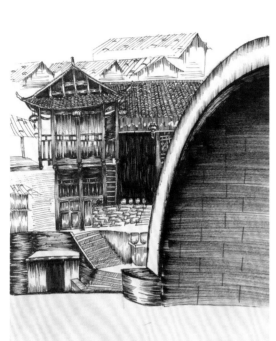

图 7-174

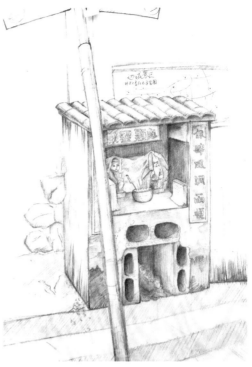

图 7-175

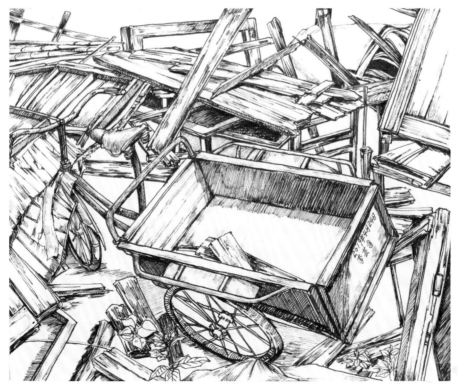

图 7-176

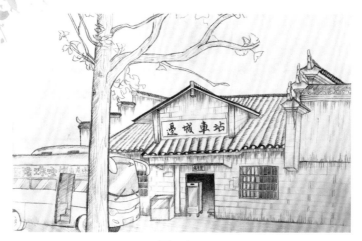

图 7-177

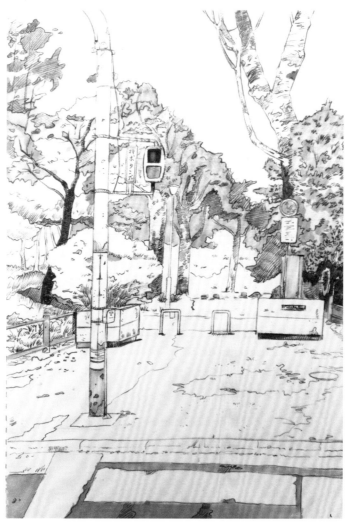

图 7-178

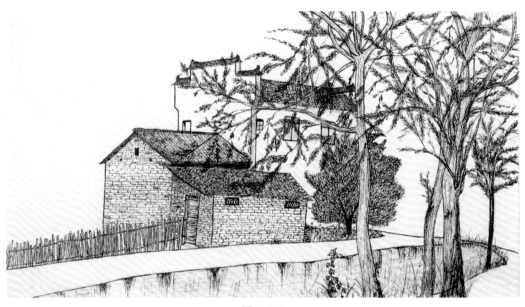

图 7-179

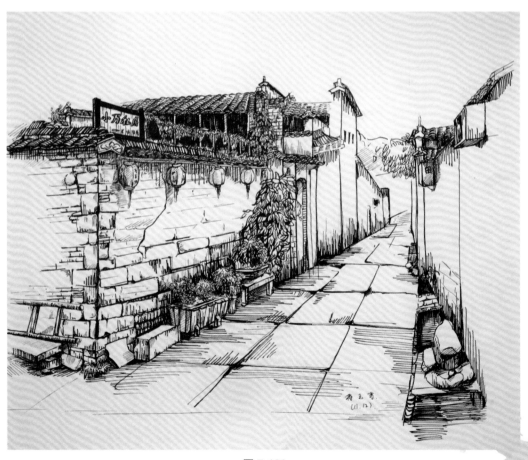

图 7-180

图 7-181

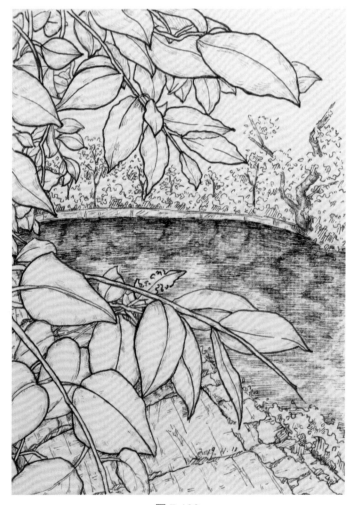

图 7-182

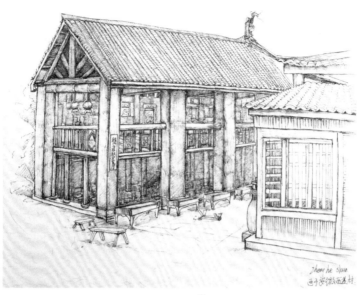

图 7-183^①

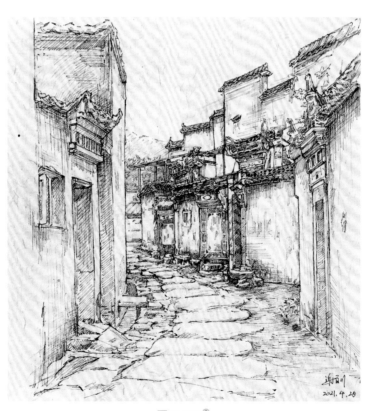

图 7-184^②

① 图 7-183、图 7-209、图 7-271、图 7-321、图 7-324 为郑和顺作品。
② 图 7-184、图 7-202、图 7-302 为谢百川作品。

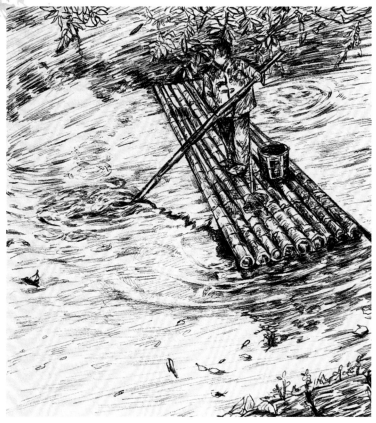

图 7-185

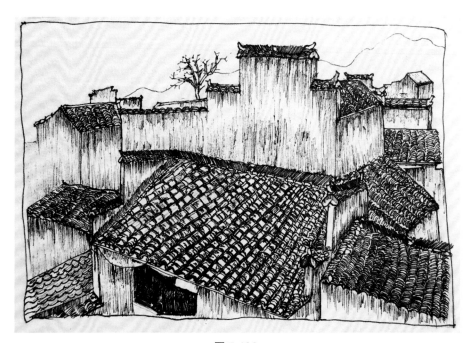

图 7-186

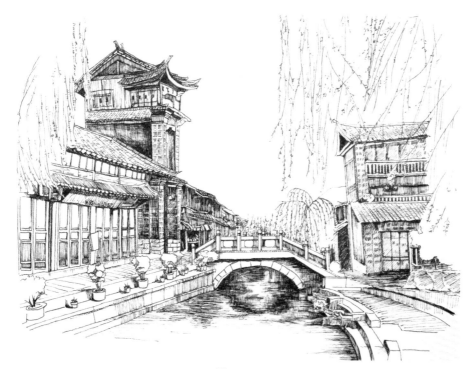

图 7-187

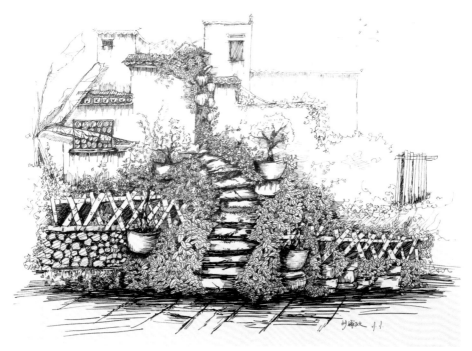

图 7-188[1]

[1] 刘海欧作品。

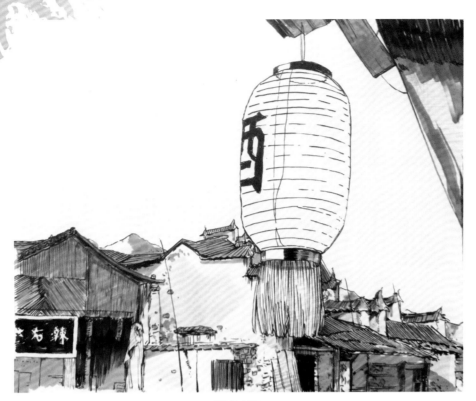

图 7-189

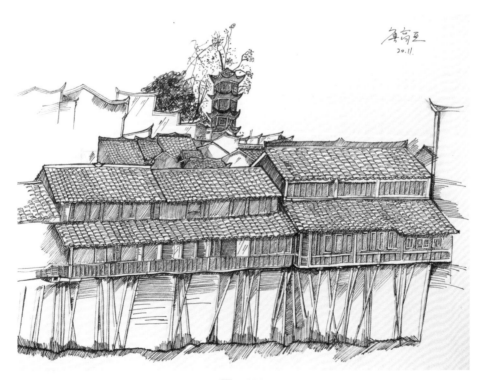

图 7-190

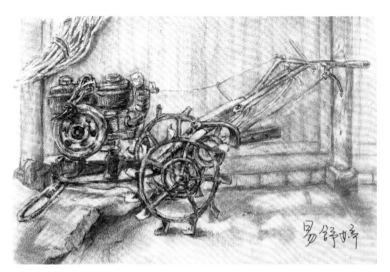

图 7-191

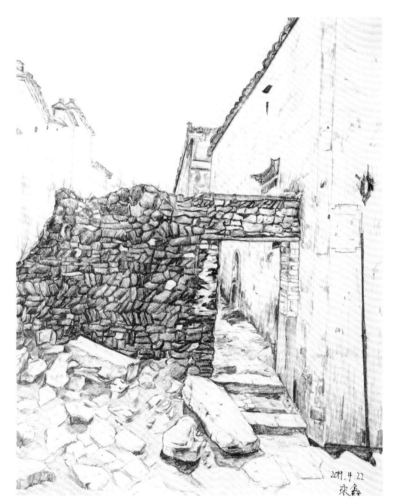

图 7-192

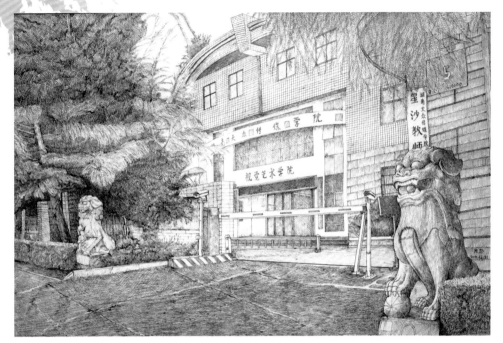

图 7-193

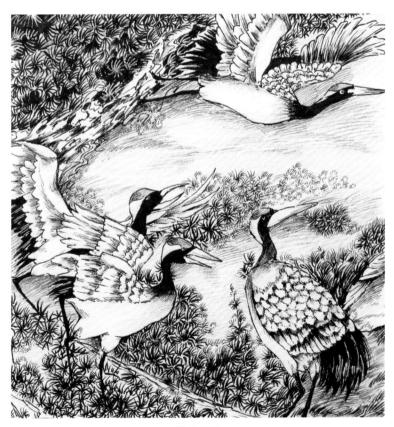

图 7-194

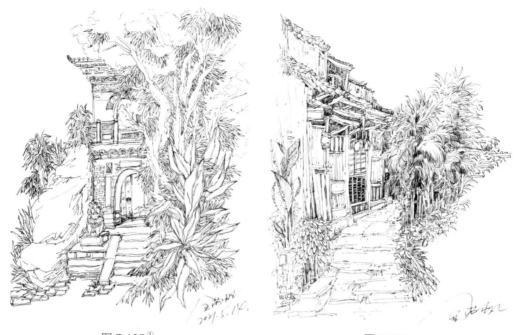

图 7-195 ^① 图 7-196

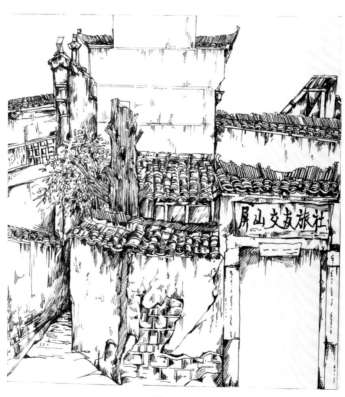

图 7-197

① 图 7-195、图 7-196、图 7-198、图 7-199 为余苏帆作品。

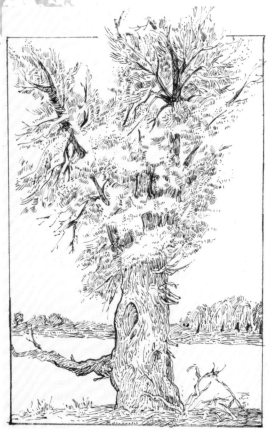

图 7-198

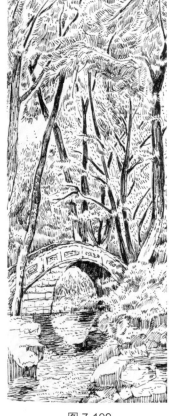

图 7-199

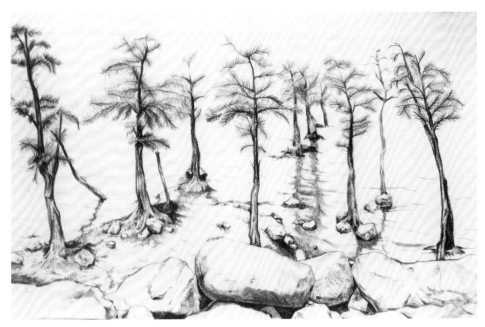

图 7-200

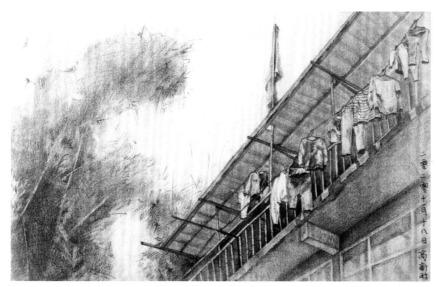

图 7-201

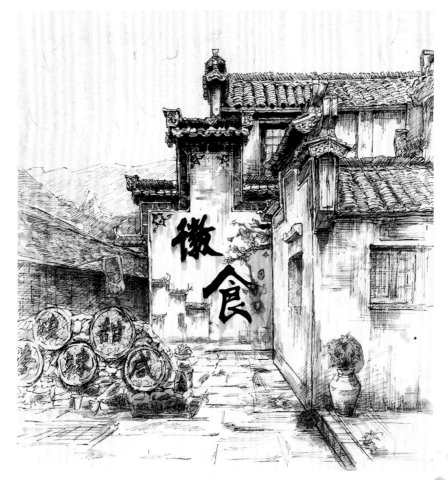

图 7-202

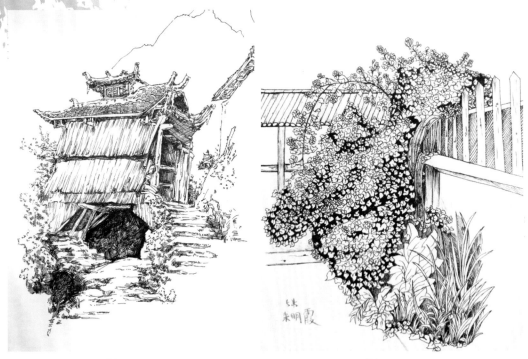

图 7-203　　　　　　　　　　　　　图 7-204

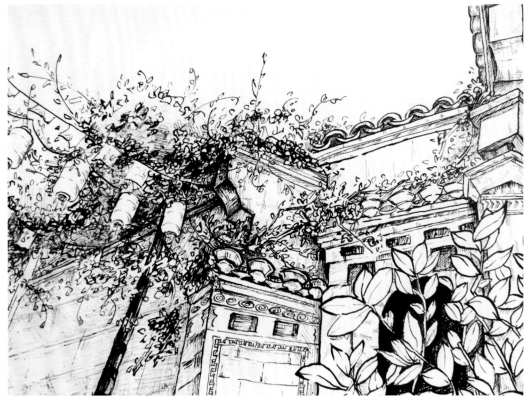

图 7-205

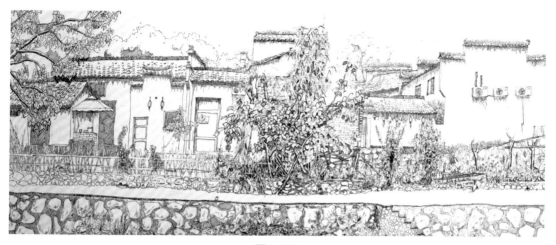

图 7-206

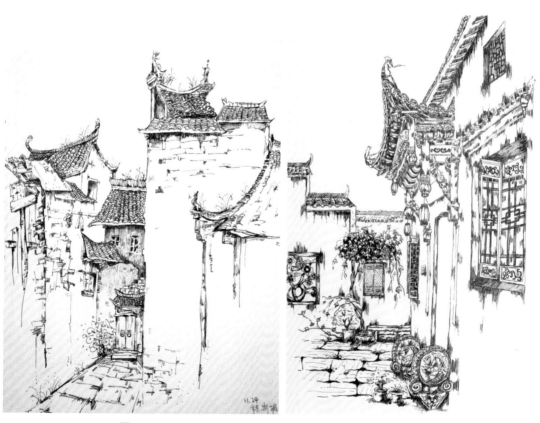

图 7-207 图 7-208

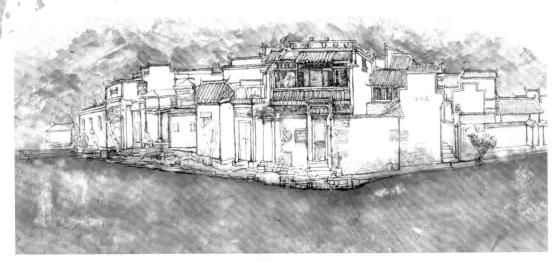

图 7-209

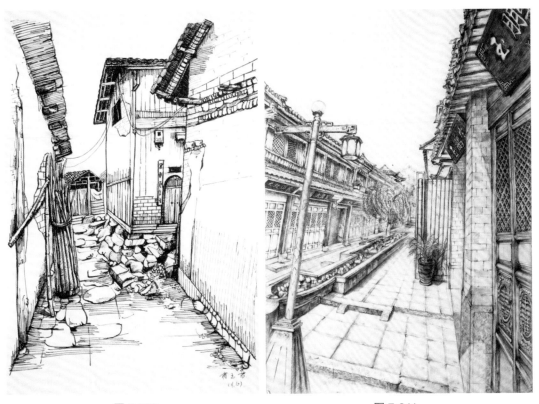

图 7-210 图 7-211

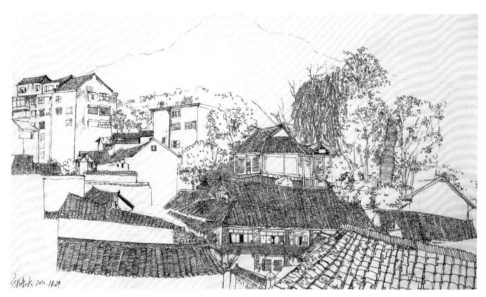

图 7-212

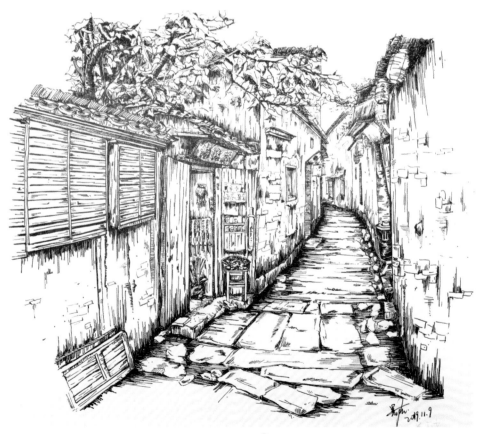

图 7-213^①

① 图 7-213、图 7-214、图 7-311、图 7-312 为吴可艺作品。

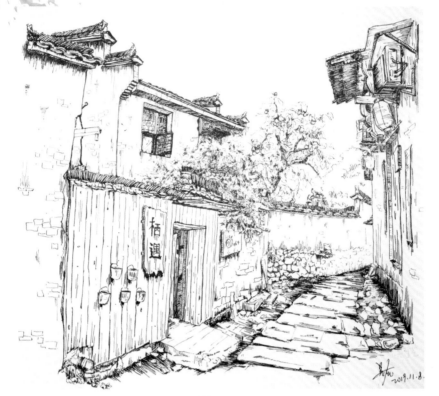

图 7-214

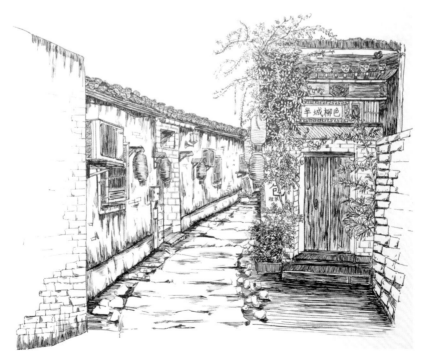

图 7-215

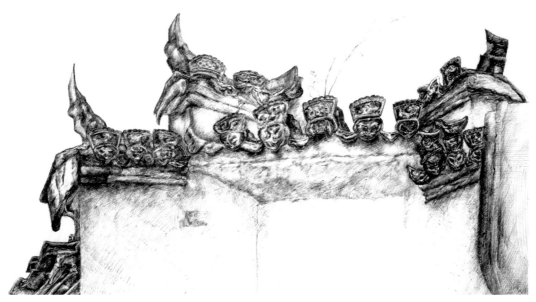

图 7-216

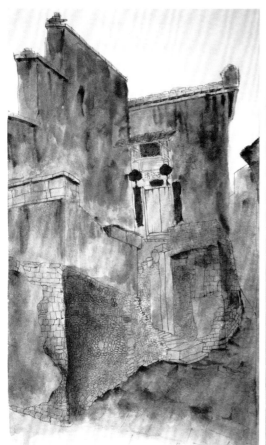

图 7-217

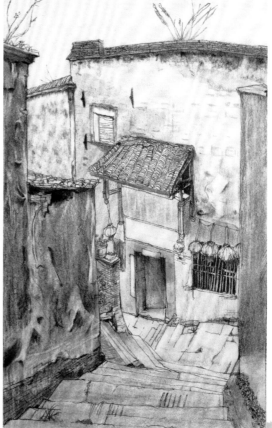

图 7-218

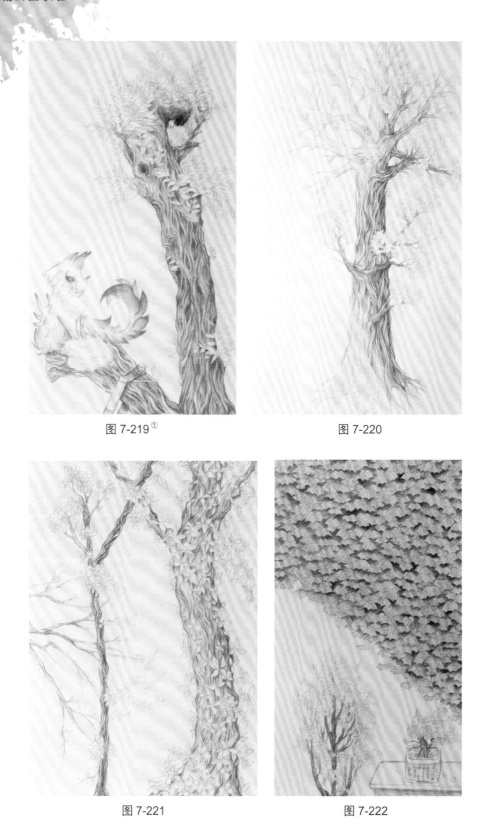

图 7-219 ①

图 7-220

图 7-221

图 7-222

① 图 7-219、图 7-222 为邓维捷作品。

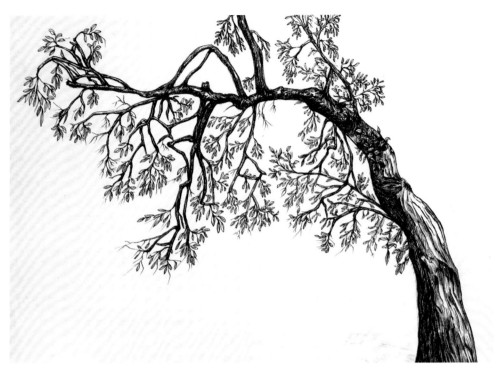

图 7-223

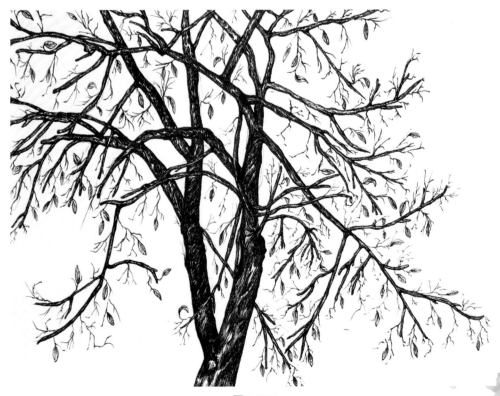

图 7-224

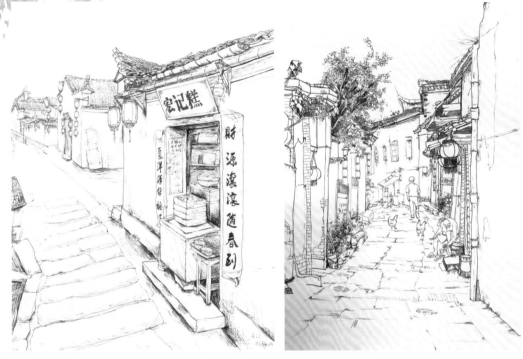

图 7-225

图 7-226

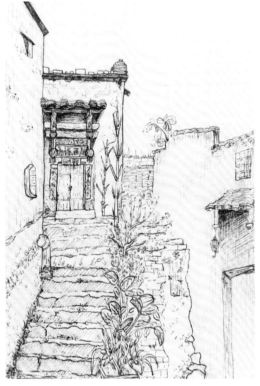

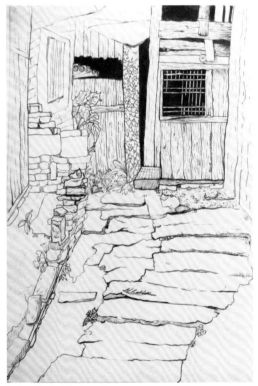

图 7-227

图 7-228

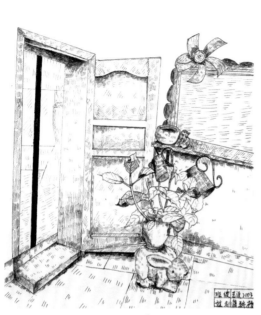

图 7-229[1]

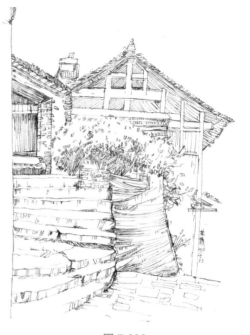

图 7-230

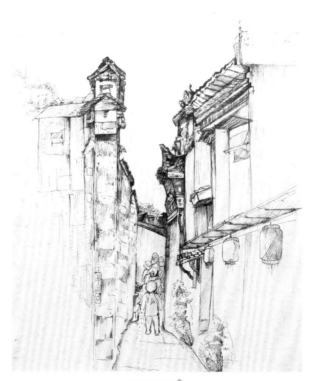

图 7-231[2]

[1] 唐骄杨作品。

[2] 唐慧作品。

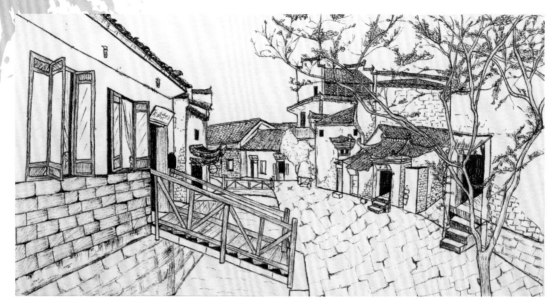

图 7-232

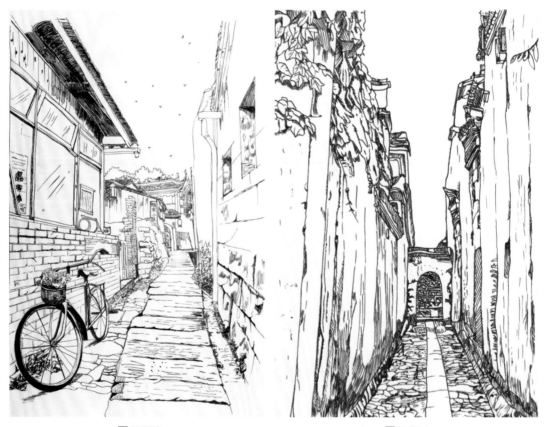

图 7-233　　　　　　　　　　　　　　　图 7-234

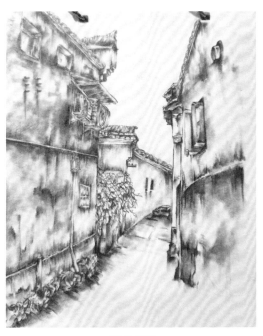

图 7-235

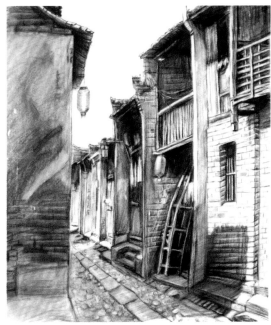

图 7-236

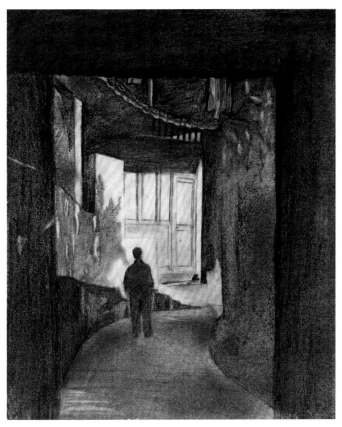

图 7-237

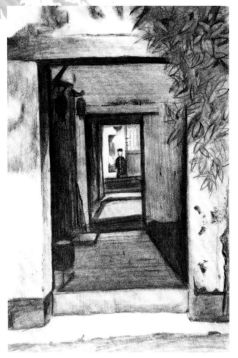

图 7-238

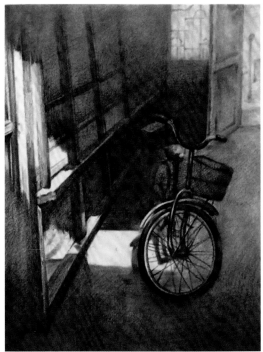

图 7-239

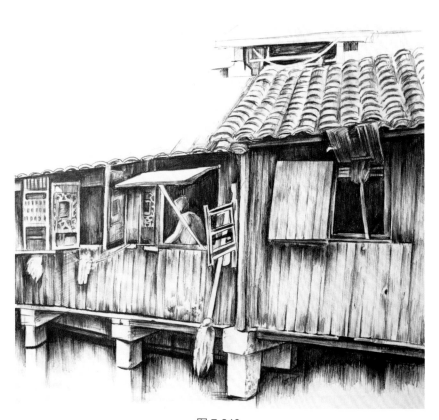

图 7-240

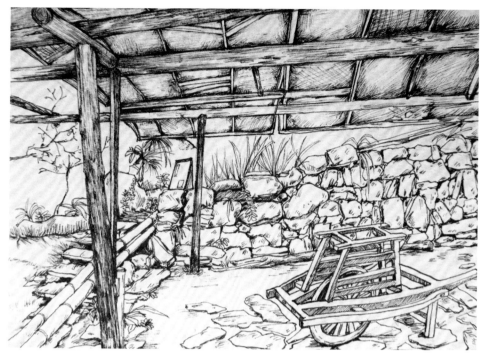

图 7-241

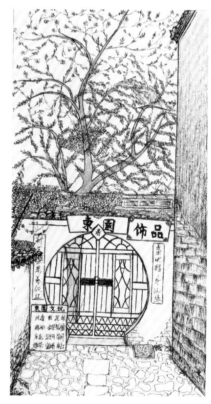

图 7-242

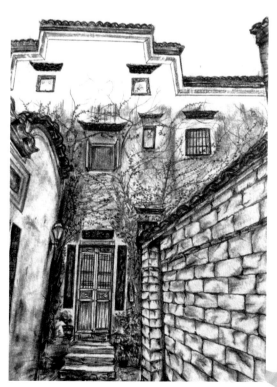

图 7-243

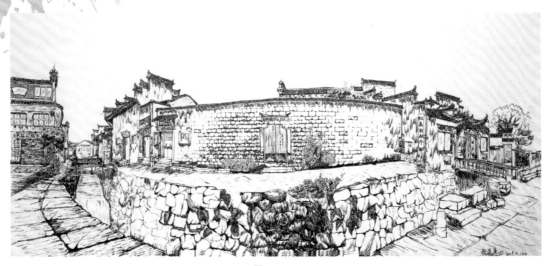

图 7-244

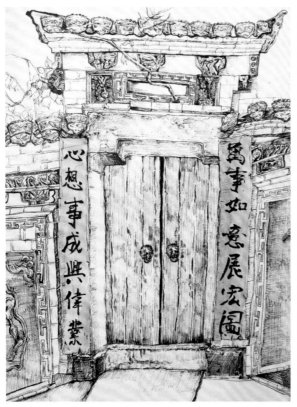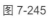

图 7-245

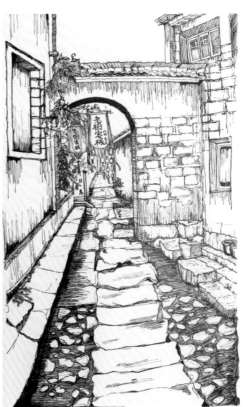

图 7-246 [1]

[1] 张紫仪作品。

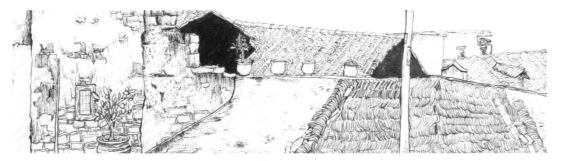

图 7-247

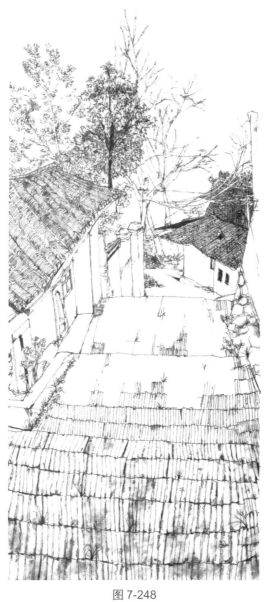

图 7-248

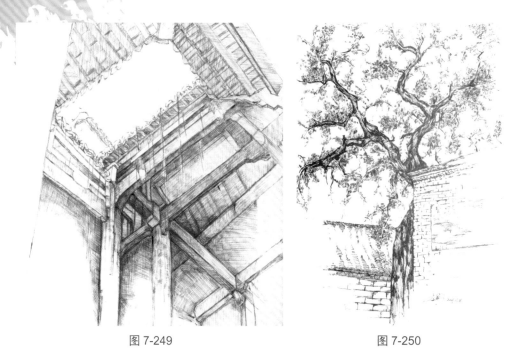

图 7-249 图 7-250

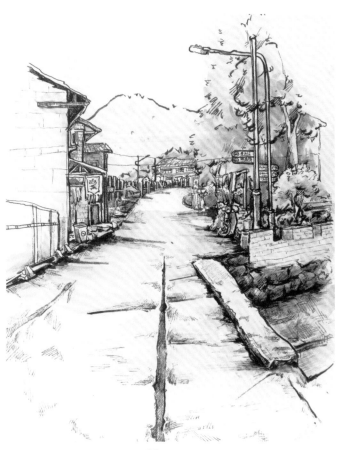

图 7-251

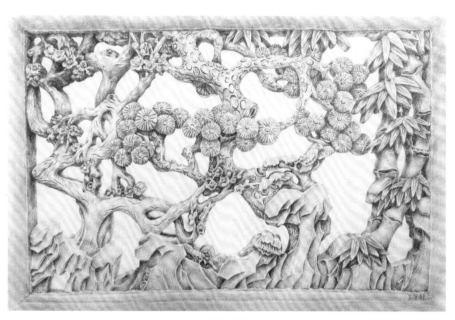

图 7-252

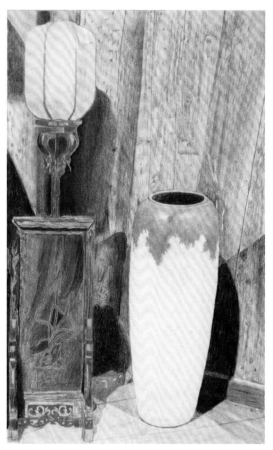

图 7-253

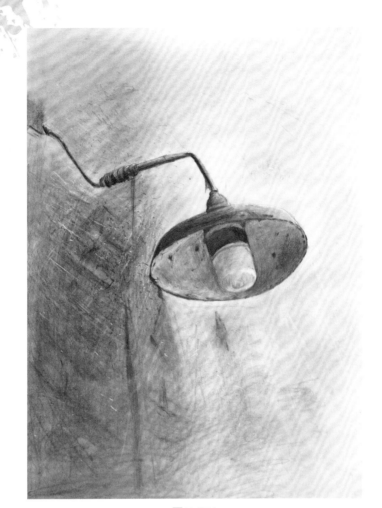

图 7-254

图 7-255

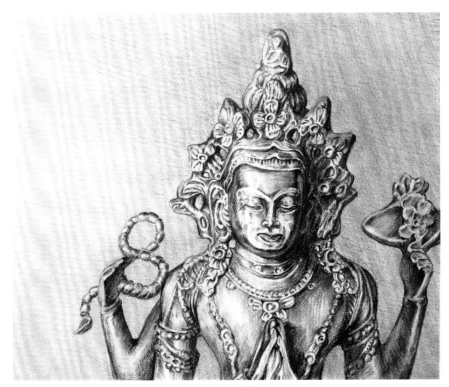

图 7-256[①]

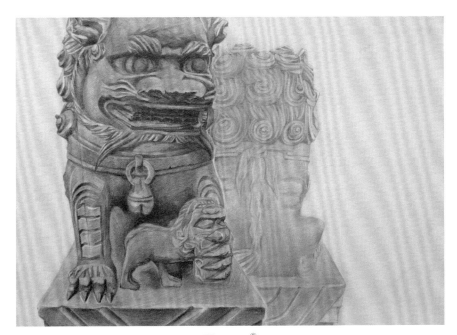

图 7-257[②]

[①] 图 7-256、图 7-259 为高腾作品。

[②] 图 7-257、图 7-272 为邓依婷作品。

图 7-258

图 7-259

图 7-260

图 7-261

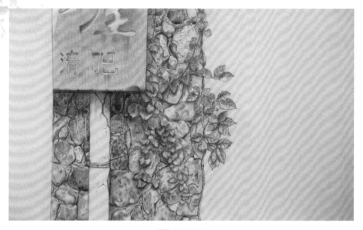

图 7-262

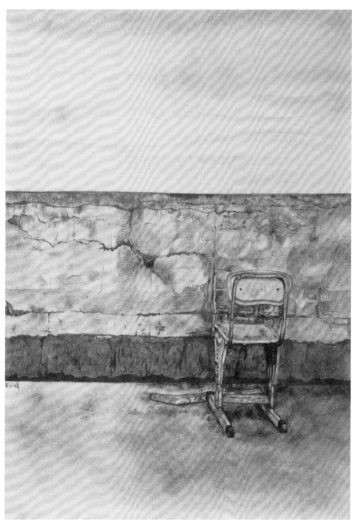

图 7-263

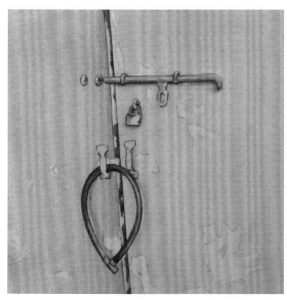

图 7-264

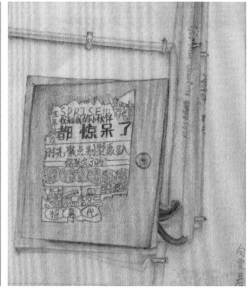

图 7-265

图 7-266

图 7-267

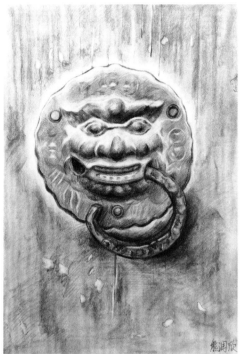

图 7-268 [1]

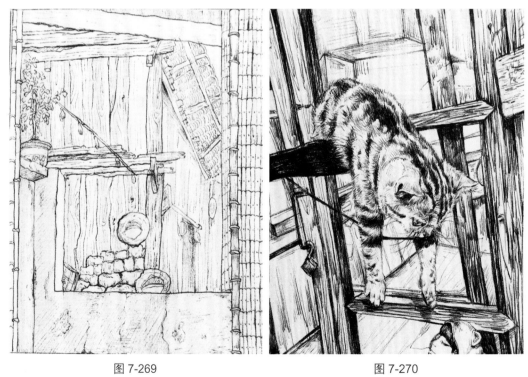

图 7-269　　　　　　　　　　　图 7-270

[1] 熊润欣作品。

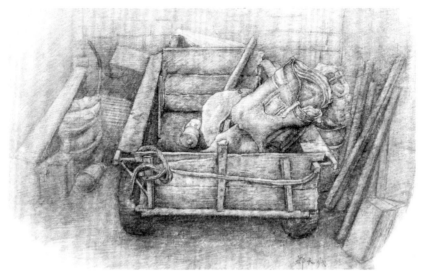

图 7-271

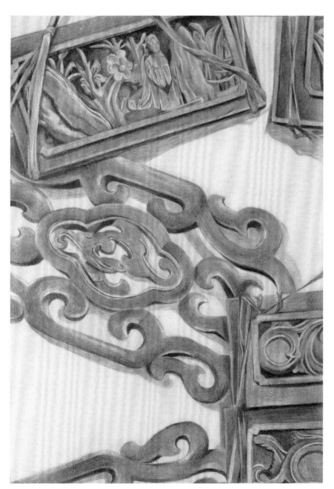

图 7-272

图 7-273 ^①

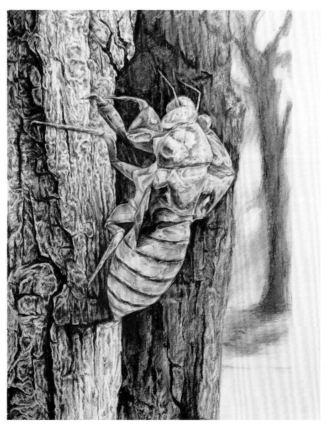

图 7-274

① 谭凯华作品。

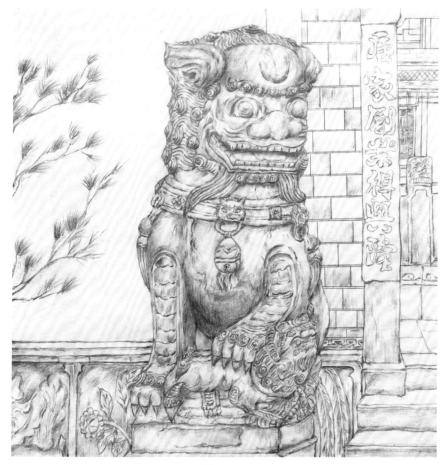

图 7-275

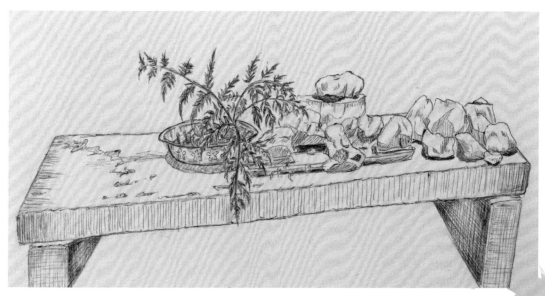

图 7-276

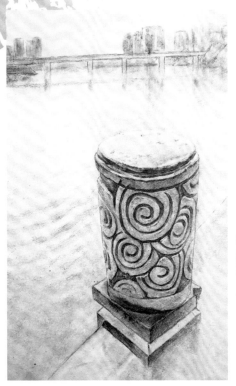

图 7-277

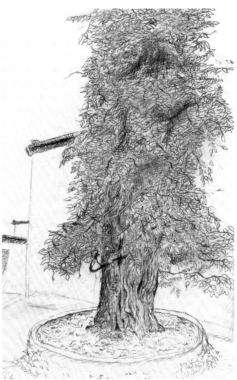

图 7-278^①

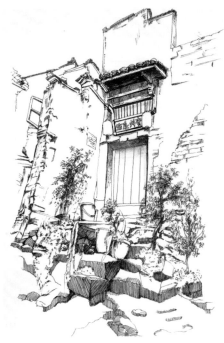

图 7-279

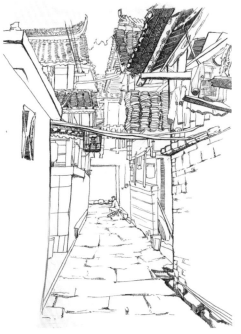

图 7-280

① 邹万鸿作品。

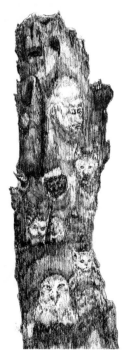

图 7-281

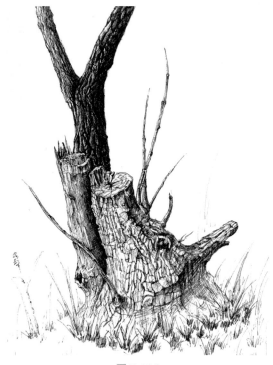

图 7-282

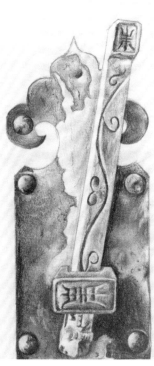

图 7-283

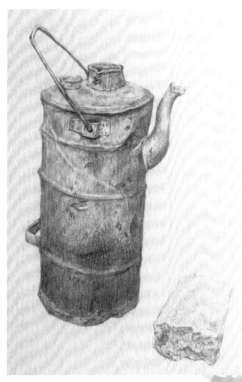

图 7-284

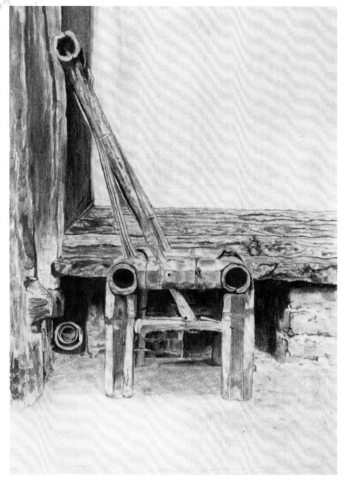

图 7-285

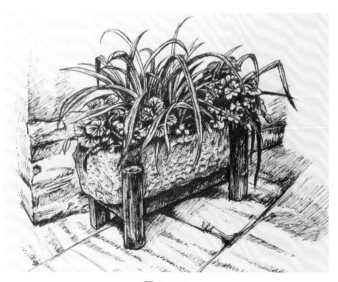

图 7-286

图 7-287　　　　　　　　　　　　　　　　　图 7-288[①]

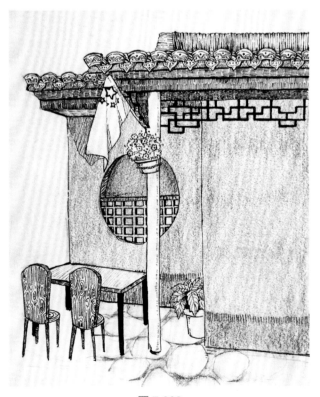

图 7-289

① 张佩瑶作品。

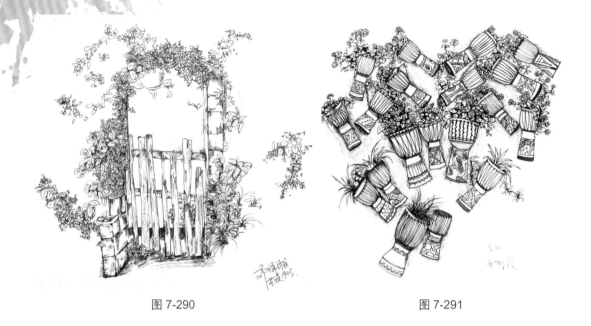

图 7-290 图 7-291

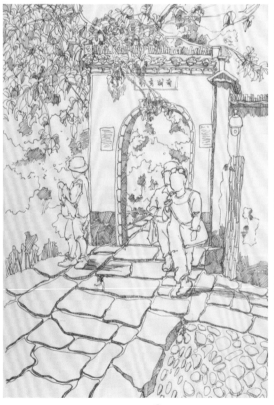

图 7-292 [1]

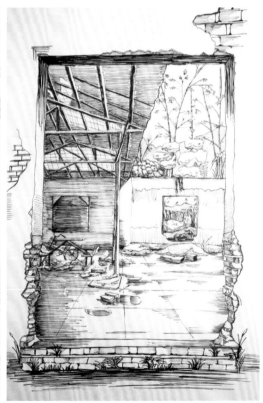

图 7-293

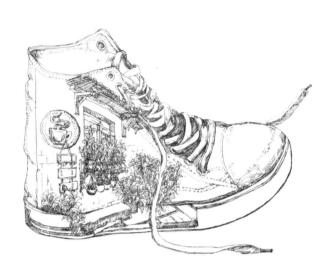

图 7-294

图 7-295①

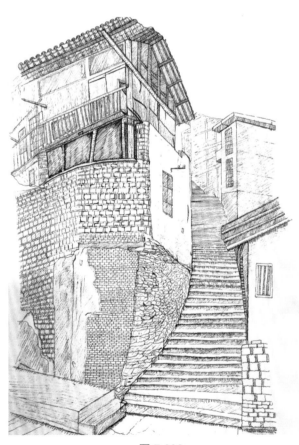

图 7-296

① 乐赢辉作品。

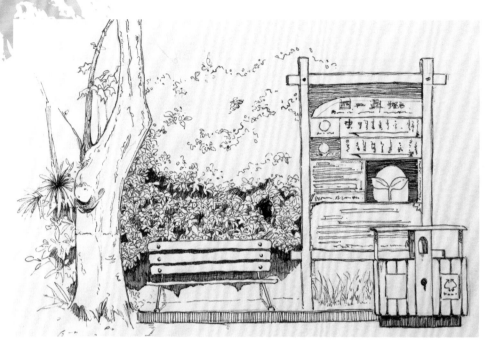

图 7-297

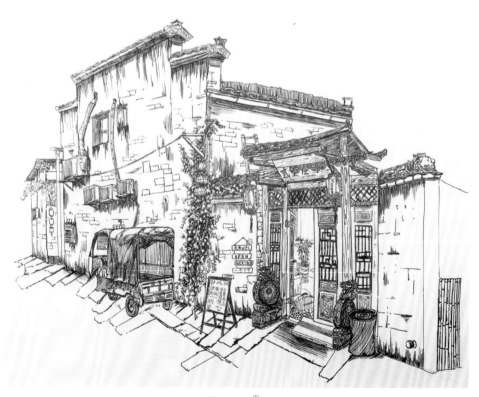

图 7-298 [①]

① 曹微作品。

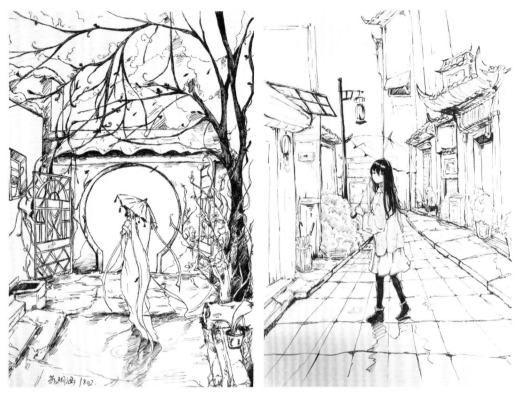

图 7-299　　　　　　　　　　　　　　　　图 7-300

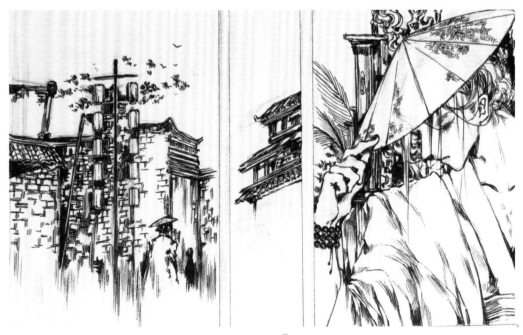

图 7-301^①

① 吴天资作品。

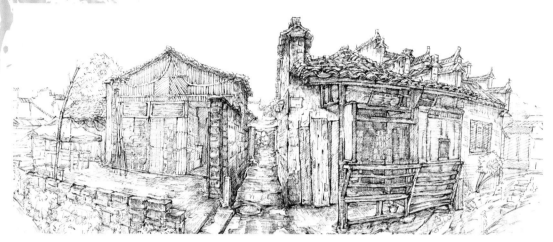

图 7-302

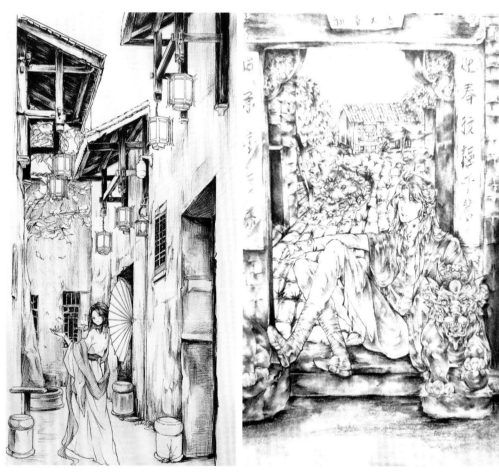

图 7-303 图 7-304

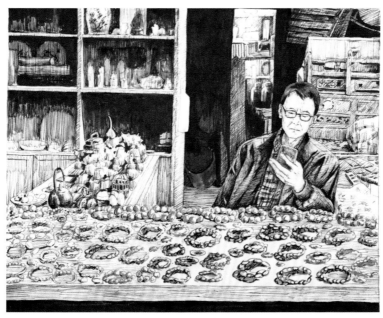

图 7-305[1]

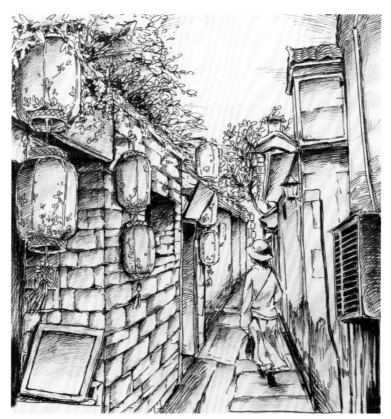

图 7-306

[1] 张琼芳作品。

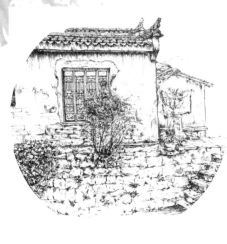

图 7-307

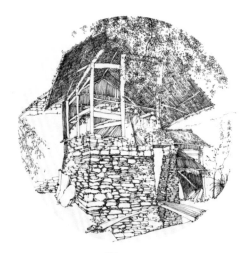

图 7-308

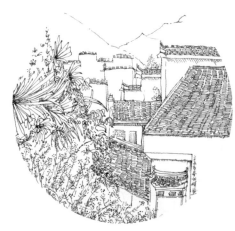

图 7-309

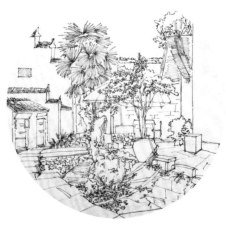

图 7-310

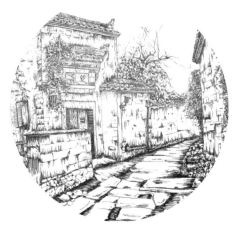

图 7-311

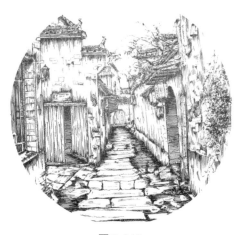

图 7-312

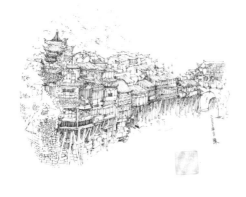

图 7-313

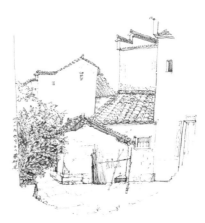

图 7-314

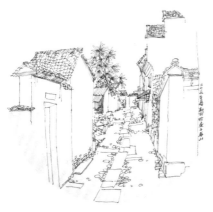

图 7-315

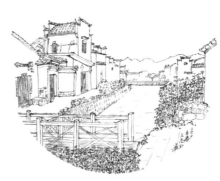

图 7-316

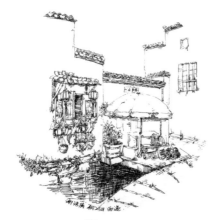

图 7-317

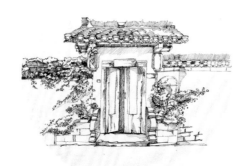

图 7-318[1]

———————————
[1] 向泽伟作品。

图 7-319

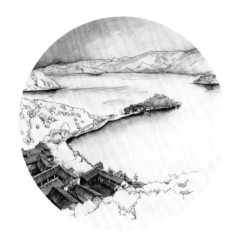

图 7-320

图 7-321

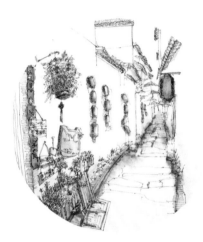

图 7-322

图 7-323 ①

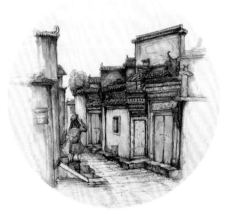

图 7-324

① 曹雨萱作品。